TATOUAGE POUR DÉBUTANTS ET INTERMÉDIAIRES

Un voyage de 30 jours vers la maîtrise du tatouage - Un guide étape par étape pour améliorer vos compétences, vos techniques, vos styles et votre croissance créative.

Roy E. Gutierrez

Clause de non-responsabilité / Copyright © 2024. Tous droits réservés.

Aucune partie de ce livre ne peut être reproduite, distribuée ou transmise sous quelque forme ou par quelque moyen que ce soit, y compris la photocopie, l'enregistrement ou d'autres méthodes électroniques ou mécaniques, sans l'autorisation écrite préalable de l'auteur. Des exceptions sont faites pour de brèves citations dans des revues critiques et pour certaines autres utilisations non commerciales autorisées par la loi sur les droits d'auteur.

TABLE DES COTENTS

Chapitre 1 ... 12
Histoire du tatouage : Exploration des origines et de la signification culturelle des tatouages dans différentes sociétés ... 12

La culture du tatouage moderne : Comprendre les tendances actuelles et l'évolution du tatouage à l'époque contemporaine 17

Vue d'ensemble du tatouage en tant que forme d'art : Le tatouage en tant que moyen d'expression personnelle et sa valeur artistique 20

Se fixer des objectifs pour l'aventure des 30 jours : A quoi s'attendre et comment maximiser les bénéfices de ce guide 22

 Fixer des objectifs réalisables 23

 Maximiser les avantages du programme 25

Chapitre 2 ... 26
Démarrage - Outils et équipements essentiels 26

Machines à tatouer et aiguilles : Types, utilisations et entretien 32

Les encres et leurs propriétés : Les différents types d'encres et leurs applications ... 36

Aménagement de l'espace de travail : Créer un espace de travail propre, organisé et efficace .. 40

Pratiques de sécurité et d'hygiène : Importance de la stérilisation et de la prévention des infections .. 44

Chapitre 3 ... 48
Peau et anatomie ... 48

Comprendre les couches de la peau : Comment les tatouages interagissent avec la peau ... 54

Considérations sur le placement : Meilleures pratiques pour les différentes parties du corps .. 55

Processus de guérison : Les étapes de la guérison et comment conseiller les clients sur les soins de suivi ... 57

Conseiller les clients sur la postcure ... 59

Chapitre 4 ... 61
Création de tatouages .. 61

Principes fondamentaux de la conception de tatouages : Principes de base de la création de motifs visuellement attrayants 68

Techniques de dessin et de croquis : Améliorer vos compétences à main levée ... 71

Outils de conception numérique : Utilisation de logiciels pour la conception de tatouages .. 74

Création de motifs personnalisés : Travailler avec les clients pour développer des tatouages uniques et personnalisés 77

Chapitre 5 ... 81
Styles et techniques de tatouage 81

Styles traditionnels et modernes : Explorer les différents styles de tatouage .. 86

Techniques de travail au trait et d'ombrage : Maîtriser les bases des lignes et de l'ombrage ... 89

Théorie et application des couleurs : Comprendre comment les couleurs fonctionnent ensemble et comment les appliquer efficacement .. 92

Chapitre 6 ... 97
Pratiquer sur une peau synthétique et des modèles vivants ... 97

Passage aux modèles vivants : Conseils pour passer à l'action 106

Conduite d'une séance d'entraînement : Comment organiser et mener à bien une séance d'entraînement au tatouage 109

Chapitre 7 ... 113
Le processus de tatouage 113

Préparation du client et de l'espace de travail : Étapes à suivre pour assurer une séance de tatouage sans heurts 120

Les contours et l'ombrage : Techniques détaillées pour les contours et les ombres ... 123

Coloration et touches finales : Comment appliquer la couleur et les dernières touches pour une finition professionnelle 127

Chapitre 8 ... 133
Techniques avancées et spécialisations 133

Portraits et réalisme : Techniques de création de tatouages réalistes ... 141

Recouvrements et corrections : Comment gérer et corriger les tatouages anciens ou indésirables ... 143

Effets spéciaux et tatouages en 3D : Ajouter de la profondeur et de la dimension à votre travail ... 146

Chapitre 9 ... 149
Construire son portefeuille et sa marque 149

Se commercialiser en tant qu'artiste : Utiliser les médias sociaux et autres plateformes ... 158

Chapitre 10 ... 161
Le commerce du tatouage 161

Création d'une entreprise de tatouage : Considérations juridiques, licences et modèles d'entreprise ... 168

Fixer le prix de votre travail : comment déterminer le juste prix de vos tatouages ... 172

Éthique et professionnalisme : Maintenir des normes élevées dans votre pratique .. 178

Conclusion ... 181

INTRODUCTION

"Le corps humain est la meilleure œuvre d'art. - Jess C. Scott

La riche histoire du tatouage

Le tatouage, une pratique qui existe depuis des milliers d'années, est plus qu'une simple méthode de décoration corporelle. C'est une forme profonde d'expression personnelle et d'identité culturelle. Les premières traces de tatouage remontent à environ 5 200 ans, avec la découverte d'Ötzi, l'homme des glaces, dont le corps était orné de 61 tatouages. Ces marques, dont on pense qu'elles étaient thérapeutiques, reflètent la relation de longue date entre les tatouages et la civilisation humaine.

Le tatouage a traversé diverses cultures et époques, chacune apportant sa touche unique. Dans l'Égypte ancienne, les tatouages étaient présents sur les momies féminines et symbolisaient souvent la fertilité et la protection. En Polynésie, l'art du tatouage était profondément spirituel, chaque tatouage racontant l'histoire de la lignée, des réalisations et du statut social de l'individu. Les Maoris de Nouvelle-Zélande pratiquaient le Tā Moko, une forme de tatouage qui impliquait des dessins faciaux complexes signifiant la généalogie et l'histoire personnelle du porteur.

Au Japon, l'Irezumi, la méthode traditionnelle de tatouage japonais, a évolué au fil des siècles pour devenir une forme d'art élaborée, avec des motifs détaillés et vibrants. Dans les cultures occidentales, le tatouage a été diversement accepté,

passant d'un symbole de rébellion à une forme courante d'expression artistique.

La culture moderne du tatouage

L'ère moderne du tatouage a commencé à prendre forme aux XIXe et XXe siècles, sous l'influence des marins occidentaux qui ont rencontré des pratiques de tatouage indigènes au cours de leurs voyages. Ces premiers adeptes ont ramené le tatouage en Europe et en Amérique du Nord, où il a lentement commencé à gagner en popularité.

L'invention de la machine à tatouer électrique par Samuel O'Reilly en 1891 a révolutionné la pratique, la rendant plus accessible et permettant une plus grande précision et un plus grand nombre de détails. Cette avancée technologique a jeté les bases de l'explosion de la culture du tatouage que nous connaissons aujourd'hui.

Dans la société contemporaine, les tatouages sont un élément omniprésent de la culture populaire. Ils ont transcendé les classes sociales et les stéréotypes, devenant une forme d'art largement acceptée et respectée. Les tatouages ornent désormais le corps des célébrités, des professionnels et des gens ordinaires, chaque dessin étant une représentation unique de l'identité, des croyances et des expériences individuelles.

Le tatouage comme forme d'art

Le tatouage est une forme d'art dynamique et à multiples facettes qui exige une compréhension approfondie de divers principes artistiques. Contrairement aux formes d'art

traditionnelles, le tatouage présente des défis uniques en raison de la toile - la peau humaine. La peau varie en termes de texture, d'élasticité et de tonalité, ce qui oblige l'artiste à adapter ses techniques en conséquence.

Les tatoueurs doivent maîtriser toute une série de compétences, allant du dessin et de l'ombrage à la compréhension de la théorie des couleurs et de l'anatomie. La capacité à traduire un dessin bidimensionnel sur la toile vivante et tridimensionnelle du corps humain est ce qui distingue les tatoueurs des autres artistes. Cette compétence exige de la précision, de la créativité et une connaissance approfondie de la façon dont la peau réagit au processus de tatouage.

En outre, le tatouage ne consiste pas seulement à créer des motifs visuellement attrayants. Chaque tatouage revêt une signification personnelle pour le porteur, symbolisant souvent des événements importants de la vie, des croyances ou des aspects de son identité. Cela ajoute une dimension émotionnelle et psychologique à l'art du tatouage, ce qui en fait une expérience profondément personnelle et marquante.

Fixer des objectifs pour le voyage de 30 jours

Se lancer dans ce voyage de 30 jours vers la maîtrise du tatouage est une entreprise passionnante et gratifiante. Ce guide est conçu pour vous faire passer des bases du tatouage à des techniques plus avancées, en veillant à ce que vous construisiez une base solide et à ce que vous développiez vos compétences progressivement.

Pour tirer le meilleur parti de ce voyage, il est essentiel de se fixer des objectifs clairs et réalisables. Voici quelques objectifs clés sur lesquels se concentrer :

- Maîtriser les bases : Comprendre les principes fondamentaux du tatouage, y compris la sélection des outils, la configuration de l'espace de travail et les techniques de base.
- Développer des compétences artistiques : Améliorez vos compétences en matière de dessin et de conception, en vous concentrant sur la création de modèles personnalisés qui reflètent votre style et votre vision uniques.
- Acquérir des compétences techniques : Apprenez et pratiquez les aspects techniques du tatouage, tels que le tracé, l'ombrage et la coloration.
- Constituer un portfolio : commencez à créer un portfolio professionnel qui présente vos meilleurs travaux et témoigne de votre évolution en tant qu'artiste.
- Comprendre la sécurité et l'hygiène : Souligner l'importance des pratiques de sécurité et d'hygiène pour garantir un environnement de tatouage sûr et professionnel.
- Explorez les styles de tatouage : Familiarisez-vous avec les différents styles et techniques de tatouage et essayez de les incorporer dans votre travail.
- Participez à la communauté : Entrez en contact avec d'autres artistes et amateurs de tatouage, participez à des ateliers et à des conventions, et tenez-vous au courant des dernières tendances et innovations dans l'industrie du tatouage.

Chapitre 1

Histoire du tatouage : Explorer les origines et la signification culturelle des tatouages dans différentes sociétés

"Montrez-moi un homme avec un tatouage et je vous montrerai un homme avec un passé intéressant." - Jack London

Les débuts du tatouage

Le tatouage est une pratique ancienne, dont les racines remontent à l'aube de la civilisation humaine. Des preuves archéologiques suggèrent que le tatouage remonte à plus de 5 000 ans, comme en témoigne la découverte d'Ötzi, l'homme des glaces, dont le corps bien conservé a été retrouvé dans les Alpes. La peau d'Ötzi portait une série de tatouages, principalement composés de lignes et de points simples, dont on pense qu'ils faisaient partie d'un traitement thérapeutique. Ces premières marques soulignent à quel point la pratique du tatouage était profondément ancrée dans la culture humaine, même à l'époque préhistorique.

L'Égypte ancienne et la Méditerranée

Dans l'Égypte ancienne, les tatouages se trouvaient principalement sur les momies féminines, ce qui indique qu'ils étaient utilisés dans le cadre de rites et de rituels liés à la

fertilité et à la protection. La plus remarquable d'entre elles est la prêtresse Amunet, dont le corps arborait des motifs complexes qui signifiaient probablement son statut et son rôle au sein de la société. Dans l'Égypte ancienne, les tatouages étaient également utilisés pour marquer les esclaves et les prisonniers, servant ainsi de moyen d'identification et de contrôle.

Plus à l'ouest, dans la Grèce et la Rome antiques, le tatouage avait une connotation différente. Les Grecs et les Romains utilisaient les tatouages principalement à des fins punitives, pour marquer les criminels et les esclaves. Le terme grec "stigmate" désignait à l'origine les marques de tatouage apposées sur ces personnes. Malgré cela, les tatouages ont également eu leur place dans la culture militaire. Les soldats romains portaient souvent des tatouages indiquant leur unité et leur grade, ce qui constituait à la fois une forme d'identification et un symbole de leur engagement.

L'influence polynésienne

Le tatouage a atteint son apogée artistique en Polynésie, où il était plus qu'une simple forme d'art ; c'était un rite de passage, un voyage spirituel et une déclaration d'identité. Le mot "tatouage" lui-même est dérivé du mot polynésien "tatau", qui signifie marquer ou frapper. Le tatouage polynésien était un processus hautement ritualisé, souvent accompagné de cérémonies importantes. Chaque dessin était unique et racontait l'histoire de la lignée, des réalisations et du statut social du porteur.

Dans la culture polynésienne, le tatouage était pratiqué par des artistes très respectés appelés "tufuga". Ces experts utilisaient

des outils en os et en bois pour créer leurs motifs complexes, qui couvraient de grandes parties du corps. Les motifs eux-mêmes étaient riches en symboles, représentant souvent les ancêtres, les esprits protecteurs et les attributs personnels du porteur. La pratique du tatouage faisait tellement partie intégrante de la société polynésienne que les personnes non tatouées étaient souvent considérées comme incomplètes.

Les Maoris de Nouvelle-Zélande

Les Maoris de Nouvelle-Zélande pratiquaient une forme distincte de tatouage connue sous le nom de "Tā Moko", qui consistait à graver la peau à l'aide de ciseaux plutôt que de la perforer avec des aiguilles. Cette méthode crée des sillons dans la peau, ce qui donne un tatouage texturé et en relief. Les motifs du Tā Moko étaient profondément personnels et représentaient souvent la généalogie, le statut social et les réalisations de la personne qui les portait. Chaque ligne et chaque courbe d'un tatouage maori ont une signification

spécifique, faisant de ces tatouages une forme d'histoire vivante.

La réception d'un Tā Moko était un événement culturel important, accompagné de divers rituels et cérémonies. On croyait que le processus de tatouage n'ornait pas seulement le corps, mais enrichissait aussi l'esprit, reliant l'individu à ses ancêtres et à son héritage culturel. Le visage était la zone la plus sacrée pour les tatouages maoris, chaque section représentant différents aspects de l'identité de la personne, tels que sa famille, sa tribu et ses réalisations.

Irezumi japonais

Au Japon, l'art du tatouage, connu sous le nom d'"Irezumi", a une histoire complexe, évoluant d'une forme de punition à une forme d'art célébrée. Pendant la période Edo (1603-1868), les tatouages étaient utilisés pour marquer les criminels, chaque crime étant associé à des marques spécifiques. Toutefois, à la fin de la période Edo, le tatouage a commencé à se développer

en tant que forme d'art clandestin, en particulier parmi la classe ouvrière et les membres du Yakuza.

Les tatouages japonais sont réputés pour leurs motifs complexes et leurs couleurs vives, représentant souvent des créatures mythologiques, des personnages historiques et des éléments de la nature. La pratique de l'Irezumi consiste à piquer la peau à la main à l'aide d'aiguilles fixées à des poignées en bois, une technique qui requiert une habileté et une patience immenses. Les costumes complets, qui couvrent de grandes parties du corps, sont des chefs-d'œuvre d'art, mêlant thèmes traditionnels et esthétique moderne.

Tribus indigènes des Amériques

Le tatouage revêtait également une grande importance culturelle pour diverses tribus indigènes des Amériques. En Amérique du Nord, des tribus telles que les Haïdas, les Inuits et les Cris utilisaient les tatouages à des fins spirituelles et sociales. Les tatouages représentaient souvent des animaux totémiques, des affiliations claniques et des réalisations

personnelles. Par exemple, les femmes inuites se faisaient tatouer le menton pour signifier qu'elles étaient prêtes à se marier et qu'elles jouaient un rôle au sein de la communauté.

En Amérique centrale et du Sud, les civilisations maya, aztèque et inca pratiquaient également le tatouage. Les motifs étaient souvent très élaborés et revêtaient une profonde signification religieuse et culturelle. Les guerriers se faisaient tatouer en signe de bravoure et de prouesse au combat, tandis que les prêtres et les chamans se paraient de tatouages représentant leurs voyages spirituels et leurs liens avec le divin.

Le tatouage en Asie du Sud-Est

En Asie du Sud-Est, le tatouage est une tradition ancienne et vénérée. Le peuple Kalinga des Philippines, par exemple, pratique le tatouage depuis plus de mille ans. Les motifs, appelés "batok", sont créés à l'aide d'une épine d'agrume et d'un marteau en bois. Ces tatouages symbolisent souvent la force, la bravoure et la protection. Chez les Kalinga, les tatouages étaient également une marque de beauté et de statut, avec des motifs complexes ornant aussi bien les hommes que les femmes.

En Thaïlande, la pratique du tatouage "Sak Yant" associe des motifs complexes à des éléments religieux et spirituels. Les tatouages Sak Yant sont censés conférer protection, force et chance à celui qui les porte. Ces tatouages sont traditionnellement réalisés par des moines bouddhistes ou des prêtres brahmanes, qui imprègnent les motifs de prières et de bénédictions. Les motifs complexes comprennent souvent une géométrie sacrée, des représentations d'animaux et des symboles puissants.

L'évolution occidentale

Le tatouage dans les cultures occidentales a connu une évolution spectaculaire, passant de la marge de la société à l'acceptation par le grand public. Au XVIIIe siècle, les marins européens ont découvert le tatouage au cours de leurs voyages dans le Pacifique Sud et ont ramené cette pratique en Europe. Ces premiers tatouages étaient souvent des motifs simples, tels que des ancres, des bateaux et des sirènes, symbolisant les voyages et les expériences des marins.

À la fin du XIXe siècle, le tatouage a gagné en popularité auprès de l'aristocratie européenne et de l'élite américaine. L'invention de la machine à tatouer électrique par Samuel O'Reilly en 1891 a révolutionné la pratique, la rendant plus accessible et permettant une plus grande précision des dessins. Cette avancée technologique a ouvert la voie à la florissante culture du tatouage des XXe et XXIe siècles.

Aujourd'hui, les tatouages sont une forme d'expression personnelle et artistique largement acceptée et respectée. La stigmatisation qui entourait autrefois le tatouage s'est largement estompée, et des personnes de tous horizons embrassent cette forme d'art. Les tatoueurs modernes repoussent les limites de la créativité, mêlant les techniques traditionnelles aux styles contemporains pour créer des œuvres d'art vraiment uniques et personnelles.

La culture du tatouage moderne : Comprendre les tendances actuelles et l'évolution du tatouage à l'époque contemporaine

La culture du tatouage est aujourd'hui une tapisserie vibrante d'expression artistique, d'identité personnelle et d'échanges culturels. Elle reflète la diversité et la complexité de la société moderne, chaque tatouage étant porteur d'une histoire unique. Le passage de la pratique marginalisée des siècles précédents à la forme d'art courante qu'elle est aujourd'hui a été marqué par des changements significatifs dans les attitudes sociétales, les avancées technologiques et l'évolution des tendances artistiques.

Au cours des dernières décennies, les tatouages sont devenus un symbole d'expression personnelle et d'individualité. Contrairement au passé, où les tatouages étaient souvent associés à la rébellion et à l'anticonformisme, ils sont aujourd'hui adoptés par des personnes de tous horizons. Les célébrités, les athlètes, les professionnels et les particuliers affichent fièrement leur art corporel, contribuant ainsi à la normalisation et à l'acceptation des tatouages. Cette acceptation généralisée est en partie due à la visibilité croissante des tatouages dans les médias et la culture populaire, où ils sont fréquemment présentés dans les films, les émissions de télévision et les plateformes de médias sociaux.

Les avancées technologiques ont joué un rôle crucial dans la formation de la culture moderne du tatouage. Le développement de machines à tatouer sophistiquées et d'encres de haute qualité a révolutionné la pratique,

permettant aux artistes d'atteindre une plus grande précision et un plus grand niveau de détail dans leur travail. Ces innovations ont élargi les possibilités de conception des tatouages, permettant des motifs complexes, des portraits réalistes et des couleurs vives qui étaient auparavant impossibles à réaliser. En outre, les progrès réalisés dans le domaine des produits d'entretien ont amélioré le processus de cicatrisation, garantissant que les tatouages restent éclatants et bien conservés au fil du temps.

L'essor des médias sociaux a également eu un impact profond sur l'industrie du tatouage. Des plateformes comme Instagram et TikTok sont devenues des outils essentiels permettant aux tatoueurs de présenter leur travail, d'entrer en contact avec leurs clients et d'acquérir une audience mondiale. Cette exposition numérique a démocratisé l'industrie, permettant aux artistes talentueux d'être reconnus indépendamment de leur situation géographique. Les médias sociaux ont également facilité l'échange d'idées et de techniques, favorisant un sentiment de communauté et de collaboration entre les artistes du monde entier.

Les tendances modernes en matière de tatouage sont diverses et en constante évolution, reflétant la nature dynamique de la culture contemporaine. Les tatouages minimalistes, caractérisés par des lignes simples et des formes géométriques, ont gagné en popularité pour leur subtilité et leur élégance. Les tatouages à l'aquarelle, qui imitent l'aspect des peintures à l'aquarelle, offrent une esthétique plus douce et plus fluide. L'hyperréalisme, un style qui vise à créer des représentations plus vraies que nature, a repoussé les limites de ce qui est possible dans l'art du tatouage. D'autres tendances, telles que le blackwork, le dotwork et les styles néo-

traditionnels, continuent de captiver les amateurs par leurs caractéristiques uniques et leur profondeur artistique.

L'acceptation croissante des tatouages a également conduit à l'émergence de genres de tatouages spécialisés. Les tatouages médicaux, par exemple, servent à couvrir des cicatrices, à reconstruire des mamelons après des mastectomies ou à indiquer des états pathologiques. Les tatouages cosmétiques, y compris le microblading et le maquillage permanent, rehaussent les traits du visage et offrent des solutions de beauté durables. Les tatouages culturels, qui s'inspirent de pratiques et de symboles traditionnels, permettent aux individus de se rapprocher de leur héritage et d'honorer leurs racines.

Malgré son acceptation généralisée, l'industrie du tatouage reste confrontée à des défis. Des questions telles que la réglementation du tatouage, les normes de santé et de sécurité et la nécessité d'une formation professionnelle restent des considérations importantes. Toutefois, le professionnalisme croissant au sein de l'industrie et la création de conventions et d'organisations de tatouage réputées répondent à ces préoccupations et promeuvent des pratiques éthiques.

En conclusion, la culture moderne du tatouage est un phénomène riche et multiforme qui continue d'évoluer et d'inspirer. Elle reflète la diversité des expériences humaines et le désir permanent de s'exprimer. À mesure que le tatouage se démocratise, il continuera sans aucun doute à repousser les limites artistiques, à adopter de nouvelles technologies et à célébrer les histoires uniques dont chaque tatouage est porteur.

Vue d'ensemble du tatouage en tant que forme d'art : Discussion sur le tatouage en tant que moyen d'expression personnelle et sur sa valeur artistique

Le tatouage est une forme d'art unique et puissante qui transcende les frontières traditionnelles de l'expression artistique. Contrairement à d'autres formes d'art qui existent dans des galeries ou sur des toiles, les tatouages sont des œuvres d'art vivantes, gravées de manière permanente dans la peau. Cette intimité inhérente et cette permanence confèrent aux tatouages une profonde profondeur, transformant le corps humain en une toile qui raconte des histoires personnelles et exprime des identités individuelles.

À la base, le tatouage est une forme profondément personnelle d'expression de soi. Chaque tatouage a une signification pour celui qui le porte, qu'il commémore une étape importante, honore un être cher, symbolise une croyance ou reflète simplement une préférence esthétique. La décision de se faire tatouer est souvent délibérée et significative, de sorte que l'œuvre d'art qui en résulte est le reflet du parcours, des valeurs et des expériences du porteur. Ce lien personnel confère aux tatouages une résonance émotionnelle et psychologique qui n'a pas d'équivalent dans les autres formes d'art.

Les tatoueurs sont des praticiens qualifiés qui allient compétence technique et vision créative. Le processus de création d'un tatouage implique un mélange d'art et de précision, car les artistes doivent comprendre non seulement les principes de conception, mais aussi les propriétés uniques

de la peau humaine. La peau est une toile dynamique et variée, qui oblige les artistes à adapter leurs techniques à des textures, des tons et des contours différents. C'est cette adaptabilité et cette compétence qui distinguent les tatoueurs et font du tatouage une forme d'art respectée.

L'art du tatouage englobe différents styles et techniques, chacun ayant sa propre signification esthétique et culturelle. Les tatouages traditionnels, avec leurs lignes audacieuses et leurs palettes de couleurs limitées, s'inspirent de la riche histoire des pratiques de tatouage dans le monde. Les tatouages réalistes visent à créer des représentations réalistes, mettant en valeur la capacité de l'artiste à saisir les détails fins et les nuances subtiles. Les tatouages abstraits et surréalistes repoussent les limites de l'imagination, transformant la peau en un royaume de fantaisie et de symbolisme. Chaque style exige la maîtrise de compétences spécifiques, allant de l'ombrage et du travail au trait à la théorie des couleurs et à la composition.

Le tatouage implique également un processus de collaboration entre l'artiste et le client. Contrairement à d'autres formes d'art où l'artiste travaille de manière indépendante, le tatouage nécessite un dialogue intime pour s'assurer que le dessin final correspond à la vision et aux désirs du client. Cette collaboration favorise un lien profond entre l'artiste et le client, ce qui permet d'obtenir une œuvre d'art à la fois esthétique et significative sur le plan personnel. La confiance et la communication impliquées dans ce processus sont essentielles, car elles influencent le succès et la satisfaction du tatouage final.

La valeur artistique du tatouage est encore accentuée par sa signification culturelle. Tout au long de l'histoire, les tatouages

ont été utilisés pour exprimer le statut social, les croyances spirituelles et l'héritage culturel. Ils ont servi de rites de passage, de symboles d'allégeance et de marqueurs d'identité. Cette dimension culturelle ajoute des couches de signification aux tatouages, reliant les expériences individuelles à des récits historiques et sociaux plus larges. Dans la société contemporaine, cette richesse culturelle continue d'informer et d'inspirer les motifs de tatouage, faisant de chaque pièce un élément d'une tapisserie artistique et culturelle plus vaste.

Outre sa signification personnelle et culturelle, le tatouage est désormais reconnu dans le monde de l'art au sens large. De nombreux tatoueurs sont célébrés pour leurs techniques innovantes et leurs contributions à la forme d'art. Les conventions et expositions de tatouage permettent aux artistes de présenter leur travail, d'échanger des idées et d'être reconnus au sein de la communauté artistique. Ces événements mettent en évidence la nature évolutive du tatouage et son acceptation croissante en tant que forme d'art légitime et respectée.

En conclusion, le tatouage est une forme d'art aux multiples facettes qui englobe l'expression personnelle, les compétences techniques et la signification culturelle. Il transforme le corps humain en une toile pour la narration et l'identité, créant des œuvres d'art aussi uniques et diverses que les individus qui les portent. Alors que le tatouage continue d'évoluer et de gagner en reconnaissance, il restera sans aucun doute un moyen puissant d'expression artistique et personnelle.

Se fixer des objectifs pour l'aventure des 30 jours : A quoi s'attendre et comment maximiser les bénéfices de ce guide

Se lancer dans un voyage de 30 jours pour maîtriser les bases et les compétences intermédiaires du tatouage est une entreprise passionnante et transformatrice. Cette approche structurée vous aidera à développer une base solide, à affiner vos techniques et à prendre confiance en vos capacités. Pour tirer le meilleur parti de ce voyage, il est essentiel de se fixer des objectifs clairs et réalisables et d'établir une routine d'entraînement disciplinée. Voici ce à quoi vous pouvez vous attendre et comment maximiser les avantages de ce guide.

Comprendre la structure du programme de 30 jours

Le programme de 30 jours est conçu pour offrir une expérience d'apprentissage complète et immersive. Chaque jour se concentre sur des aspects spécifiques du tatouage, en développant progressivement vos compétences et vos connaissances. Le programme est divisé en domaines clés, notamment les principes de conception, l'exécution technique, la sécurité et l'hygiène, et le développement de votre style artistique. À la fin des 30 jours, vous devriez avoir une bonne compréhension du tatouage et un portfolio qui met en valeur vos progrès.

Fixer des objectifs réalisables

1. Pratique quotidienne : Consacrez chaque jour un certain temps à l'entraînement. La régularité est cruciale pour le développement des compétences, et même de courtes séances quotidiennes peuvent conduire à des améliorations significatives au fil du temps. L'objectif est de consacrer au moins une à deux heures par jour à une pratique ciblée.

2. Maîtriser les techniques de base : Assurez-vous de bien maîtriser les techniques fondamentales telles que le tracé, l'ombrage et l'application des couleurs. Ces compétences sont les fondements du tatouage, et leur maîtrise vous permettra de vous attaquer à des dessins plus complexes en toute confiance.

3. Développer des compétences artistiques : Travaillez à améliorer vos capacités de dessin et de conception. Passez du temps à faire des croquis, à expérimenter différents styles et à étudier le travail d'artistes tatoueurs reconnus. Le développement d'une base artistique solide améliorera vos dessins de tatouage et vous distinguera en tant qu'artiste.

4. Sécurité et hygiène : Donner la priorité à l'apprentissage et au respect des pratiques de sécurité et d'hygiène. Il s'agit notamment de comprendre les procédures de stérilisation, de maintenir un espace de travail propre et de suivre les meilleures pratiques en matière de soins aux clients. Garantir un environnement sûr et hygiénique est essentiel pour vous et vos clients.

5. Créez un portfolio : Documentez vos progrès en créant un portfolio de votre travail. Incluez des croquis, des travaux pratiques sur peau synthétique et des tatouages sur des modèles vivants. Un portfolio bien organisé mettra en évidence votre évolution et constituera un outil précieux pour attirer des clients et des opportunités.

6. Cherchez à obtenir des commentaires : Entrez en contact avec d'autres artistes et amateurs de tatouage pour recevoir des commentaires constructifs sur votre travail. Rejoignez des forums en ligne, assistez à des ateliers et participez à des conventions de tatouage afin d'entrer en contact avec la communauté et d'acquérir des connaissances auprès de praticiens expérimentés.

Maximiser les avantages du programme

1. Restez discipliné : La constance et le dévouement sont la clé du succès. Respectez votre programme d'entraînement quotidien et résistez à la tentation de sauter des jours. Considérez ce voyage comme un engagement envers vous-même et votre développement en tant qu'artiste.

2. Réfléchir et s'adapter : Prenez le temps de réfléchir régulièrement à vos progrès. Identifiez les domaines dans lesquels vous excellez et ceux que vous devez améliorer. Ajustez votre routine d'entraînement et vos objectifs en conséquence afin de relever les défis et de continuer à progresser.

3. Embrasser la créativité : Permettez-vous d'expérimenter et d'explorer différents styles et techniques. Le tatouage est une forme d'art, et la créativité en est le cœur. N'ayez pas peur

de repousser les limites et de développer votre voix artistique unique.

4. Rester informé : Tenez-vous au courant des tendances du secteur, des nouvelles techniques et des progrès de la technologie du tatouage. La formation continue vous permettra de rester à la pointe du progrès et d'offrir à vos clients la meilleure expérience possible.

5. Créez un réseau de soutien : Entourez-vous de personnes qui vous soutiennent et qui partagent votre passion pour le tatouage. Un réseau de soutien solide peut vous apporter des encouragements, de l'inspiration et des conseils précieux tout au long de votre parcours.

En vous fixant des objectifs clairs et en maintenant une routine d'entraînement disciplinée, vous pouvez maximiser les avantages de ce voyage de 30 jours. N'oubliez pas que la maîtrise demande du temps et de la persévérance, et que chaque étape franchie vous rapproche d'un tatoueur compétent et sûr de lui.

Chapitre 2

Pour commencer - Outils et équipements essentiels

"Tout artiste a d'abord été un amateur. - Ralph Waldo Emerson_

L'épine dorsale du tatouage : Outils et équipements essentiels

Le tatouage, comme toute forme d'art, nécessite les bons outils pour atteindre l'excellence. Ces outils ne sont pas de simples instruments ; ils sont le prolongement de la créativité et de l'habileté de l'artiste. Pour quiconque souhaite sérieusement se lancer dans le tatouage, il est fondamental de comprendre et d'investir dans un équipement de qualité. Ce chapitre examine les outils et équipements essentiels qui constituent l'épine dorsale du processus de tatouage, garantissant à la fois le succès de l'artiste et la sécurité du client.

Machines à tatouer : Le cœur de l'art

La machine à tatouer est l'outil le plus important de l'arsenal d'un tatoueur. Il existe deux types principaux de machines à tatouer : les machines à bobines et les machines rotatives. Chacune possède ses propres caractéristiques et convient à différents aspects du tatouage.

Machines à bobines : Il s'agit des machines à tatouer traditionnelles, caractérisées par un bourdonnement distinct. Les machines à bobines utilisent des bobines électromagnétiques pour déplacer les groupes d'aiguilles, créant ainsi l'action de perforation. Elles sont généralement utilisées pour le traçage et l'ombrage, des machines spécifiques étant optimisées pour chaque tâche. Les machines de doublage sont conçues pour créer des lignes nettes et précises, tandis que les machines d'ombrage sont configurées pour produire des gradients lisses et remplir les couleurs.

Machines rotatives : Contrairement aux machines à bobine, les machines rotatives utilisent un moteur pour entraîner

l'aiguille. Elles sont généralement plus silencieuses et plus légères, ce qui les rend plus maniables, en particulier pour les longues séances de tatouage. Les machines rotatives sont polyvalentes et peuvent être utilisées pour le traçage et l'ombrage, bien que certains artistes préfèrent avoir des machines dédiées à chaque tâche.

Le choix entre une machine à bobine et une machine rotative dépend souvent des préférences personnelles et des besoins spécifiques de l'artiste. Les deux types de machines ont leurs points forts et de nombreux tatoueurs professionnels utilisent une combinaison des deux pour obtenir les meilleurs résultats.

Aiguilles et configurations d'aiguilles

Les aiguilles de tatouage sont un autre élément essentiel du processus de tatouage. Elles se présentent sous différentes configurations, chacune étant conçue dans un but spécifique. Les trois principaux types de groupes d'aiguilles sont les liners, les shaders et les magnums.

Aiguilles de doublure : Elles sont utilisées pour créer des lignes nettes et précises. Elles consistent en un groupe serré d'aiguilles, disposées de manière circulaire. Le nombre d'aiguilles dans le groupe peut varier, les petits groupes étant utilisés pour les lignes fines et les grands groupes pour les contours audacieux.

Aiguilles d'ombrage : Les aiguilles à ombrer sont utilisées pour remplir les couleurs et créer des ombres. Elles ont un groupement plus lâche que les aiguilles de liner et sont

disposées de manière circulaire ou droite. Les ombres permettent des transitions douces entre les nuances et sont essentielles pour obtenir des effets réalistes.

Aiguilles Magnum : Les aiguilles Magnum sont conçues pour les grandes zones d'ombrage et d'emballage des couleurs. Elles sont disposées à plat ou en courbe, les aiguilles étant empilées sur deux rangées. Cette configuration permet un dépôt d'encre efficace et réduit le traumatisme de la peau, ce qui les rend idéales pour les travaux de grande envergure.

Le choix de la bonne configuration d'aiguille est essentiel pour obtenir l'effet désiré. Comprendre comment chaque type d'aiguille interagit avec la peau et l'encre est essentiel pour produire des tatouages de haute qualité.

Les encres et leurs propriétés

L'encre de tatouage est un autre composant essentiel, et sa qualité a une incidence considérable sur le résultat final. Les encres de tatouage sont fabriquées à partir de pigments combinés à une solution de support, généralement un mélange d'eau distillée, d'alcool et de glycérine. Les pigments peuvent être organiques, inorganiques ou synthétiques, chacun offrant des propriétés différentes en termes de couleur et de stabilité.

Encre noire : C'est l'encre la plus couramment utilisée dans le tatouage. Elle est polyvalente et peut être utilisée pour le tracé, l'ombrage et le remplissage. Une encre noire de haute qualité doit avoir une couleur riche et profonde et un débit régulier.

Encres de couleur : Elles sont utilisées pour donner de l'éclat et de la profondeur aux tatouages. Les encres de couleur sont disponibles dans une large gamme de teintes, et leur sélection doit se faire en fonction de l'effet désiré et de la carnation du

client. Les encres de couleur de qualité doivent être brillantes, stables et exemptes de substances nocives.

Encre blanche : Bien qu'elle ne soit pas aussi couramment utilisée que les encres noires ou colorées, l'encre blanche est essentielle pour les rehauts et certains effets artistiques. Elle doit être appliquée avec soin, car elle peut être plus difficile à travailler et s'estomper plus rapidement.

Choisir la bonne encre : Lors du choix de l'encre de tatouage, il est essentiel d'opter pour des marques réputées qui respectent les normes de sécurité. Les encres de mauvaise qualité peuvent provoquer des réactions allergiques, des infections et une décoloration prématurée. Vérifiez toujours les ingrédients et veillez à ce que les encres soient stockées correctement afin de préserver leur qualité.

Configuration de l'espace de travail : Créer un environnement optimal

Un espace de travail bien organisé est essentiel pour l'efficacité de l'artiste et le confort du client. L'espace de travail doit être propre, bien éclairé et équipé de tous les outils et fournitures nécessaires.

Chaise et table de tatouage : Une chaise de tatouage confortable et réglable est essentielle pour accueillir des clients de différentes tailles et s'assurer qu'ils restent immobiles et détendus pendant le processus de tatouage. Une table ou un accoudoir réglable peut aider à positionner la zone à tatouer pour un meilleur accès et une plus grande précision.

L'éclairage : Un bon éclairage est essentiel pour voir les détails fins et assurer un travail précis. Des lampes réglables à

haute intensité avec des options de grossissement peuvent améliorer la visibilité et réduire la fatigue oculaire.

Équipement de stérilisation : Les autoclaves sont nécessaires pour stériliser les outils et les équipements réutilisables. Ils utilisent de la vapeur à haute pression pour tuer les bactéries et les virus, garantissant ainsi un environnement stérile. Les articles jetables doivent être utilisés autant que possible pour minimiser le risque de contamination.

Organisation des fournitures : Gardez toutes les fournitures, telles que les aiguilles, les encres, les gants et les produits de nettoyage, à portée de main. Utilisez des récipients et des plateaux étiquetés pour maintenir l'ordre et l'efficacité. Un espace de travail sans désordre n'a pas seulement un aspect professionnel, il minimise également le risque de contamination croisée.

Pratiques de sécurité et d'hygiène

Le maintien de normes élevées de sécurité et d'hygiène est primordial dans le domaine du tatouage. Des pratiques appropriées protègent à la fois l'artiste et le client contre les infections et les complications.

Hygiène des mains : Il faut toujours se laver soigneusement les mains avant et après chaque séance de tatouage. Utilisez un savon antibactérien, puis un désinfectant pour les mains à base d'alcool. Le port de gants jetables pendant le processus de tatouage est obligatoire pour éviter la propagation d'agents pathogènes.

Préparation de la peau : Nettoyez la peau du client avec une solution antiseptique avant de commencer le tatouage. Rasez la

zone si nécessaire pour éliminer les poils, qui peuvent gêner le processus de tatouage et abriter des bactéries.

Stérilisation de l'équipement : Stérilisez tous les outils non jetables à l'aide d'un autoclave. Veillez à ce que les aiguilles, les tubes et les poignées soient jetables ou stérilisés entre deux utilisations. Les articles à usage unique doivent être jetés immédiatement après la séance.

Instructions de suivi : Fournir aux clients des instructions détaillées sur les soins à prodiguer après le tatouage afin de garantir une bonne cicatrisation et de prévenir les infections. Il s'agit notamment de conseiller de nettoyer le tatouage, d'éviter la lumière directe du soleil et de s'abstenir d'immerger le tatouage dans l'eau pendant de longues périodes.

Outils et fournitures supplémentaires

Outre les principaux outils mentionnés, plusieurs autres fournitures sont essentielles pour une pratique réussie du tatouage.

Alimentation électrique et pédale de commande : Une alimentation électrique fiable est essentielle pour assurer une performance constante de la machine. La pédale de commande permet à l'artiste de contrôler la machine en gardant les mains libres, tout en conservant sa précision et sa concentration.

Papier pour pochoir et solution de transfert : Les pochoirs permettent de tracer le contour du dessin sur la peau avant le tatouage. Les solutions de transfert garantissent que le pochoir adhère correctement et reste visible tout au long du processus.

Capsules et porte-encres : Ces petits récipients contiennent des portions individuelles d'encre, évitant ainsi la

contamination croisée et permettant à l'artiste d'accéder facilement aux couleurs dont il a besoin.

Rasoir et gel de rasage : Utilisés pour préparer la peau en éliminant les poils, ce qui permet d'obtenir une surface lisse pour le tatouage.

Protection des barrières : Les barrières jetables, telles que les sacs de machine et les couvercles de cordons à pinces, protègent l'équipement des éclaboussures d'encre et des fluides corporels, en respectant les normes d'hygiène.

Fournitures de premiers soins : Gardez à portée de main des fournitures de base pour les premiers soins, notamment des bandages, des lingettes antiseptiques et de la pommade pour les brûlures, pour faire face à toute blessure mineure ou tout problème pouvant survenir pendant le processus de tatouage.

Machines à tatouer et aiguilles : Types, utilisations et entretien

Machines à tatouer : Bobine ou rotative

Les machines à tatouer sont la pierre angulaire de la boîte à outils de tout tatoueur, et il est essentiel d'en connaître les types, les utilisations et l'entretien pour fournir un travail de grande qualité. Il existe deux types principaux de machines à tatouer : les machines à bobines et les machines rotatives, chacune ayant ses propres caractéristiques et applications.

Machines à bobines : Ces machines sont le choix traditionnel de nombreux tatoueurs. Elles utilisent des bobines électromagnétiques pour déplacer le groupe d'aiguilles.

Lorsque la machine est alimentée, un courant électromagnétique fait en sorte que les bobines tirent une barre d'armature à ressort qui, à son tour, déplace l'aiguille. Ce mouvement rapide perfore la peau et dépose de l'encre. Les machines à bobines sont généralement plus bruyantes et plus lourdes, produisant un bourdonnement caractéristique. Elles sont très polyvalentes, avec des machines spécifiques conçues pour le lignage (création de lignes nettes et précises) et l'ombrage (production de gradients lisses et remplissage de couleurs). Les machines à bobines sont très personnalisables, ce qui permet aux artistes d'adapter leur machine à leurs préférences et à leur style.

Machines rotatives : Les machines rotatives utilisent un moteur pour entraîner l'aiguille, ce qui permet d'obtenir un mouvement plus doux et plus régulier. Elles sont généralement plus silencieuses et plus légères que les machines à bobines, ce qui peut réduire la fatigue des mains pendant les longues séances de tatouage. Les machines rotatives sont souvent louées pour leur polyvalence, car de nombreux modèles peuvent être utilisés à la fois pour le tracé et l'ombrage avec des ajustements minimaux. Le mouvement régulier des machines rotatives peut également être plus doux pour la peau, ce qui peut réduire le temps de cicatrisation pour les clients. En outre, les machines rotatives nécessitent moins d'entretien et sont plus faciles à utiliser pour les débutants en raison de leur mécanique simple.

Configurations des aiguilles et leurs utilisations

Les aiguilles de tatouage se présentent sous différentes configurations, chacune étant conçue pour des tâches

spécifiques. Il est essentiel de comprendre ces configurations pour obtenir les effets souhaités sur vos tatouages.

Aiguilles de doublure : Les aiguilles de liner sont disposées en cercle serré, ce qui est idéal pour créer des lignes nettes et précises. Le nombre d'aiguilles dans un groupe peut varier, les petits groupes (par exemple, 3RL ou 5RL) étant utilisés pour les lignes fines et les travaux détaillés, et les groupes plus importants (par exemple, 9RL ou 14RL) pour les contours audacieux.

Aiguilles Shader : Les aiguilles d'ombrage ont une disposition plus lâche que les aiguilles de doublure, qu'elles soient circulaires ou droites. Elles sont utilisées pour remplir les couleurs et créer des dégradés. Les aiguilles d'ombrage (par exemple, 5RS ou 7RS) permettent des transitions douces entre les nuances et sont essentielles pour obtenir des effets réalistes.

Aiguilles Magnum : Les aiguilles Magnum sont conçues pour les grandes zones d'ombrage et d'emballage des couleurs. Elles existent en deux configurations principales : plates (par exemple, 7M1) et courbes (par exemple, 9CM). Les aiguilles magnum plates ont une disposition droite, tandis que les aiguilles magnum courbes sont conçues pour suivre les contours naturels de la peau, réduisant ainsi les traumatismes et offrant une expérience plus confortable pour le client.

Entretien des machines à tatouer et des aiguilles

Un bon entretien des machines à tatouer et des aiguilles est essentiel pour garantir leur longévité et leurs performances. Un nettoyage et un entretien réguliers permettent d'éviter les dysfonctionnements et garantissent un environnement sûr et hygiénique tant pour l'artiste que pour le client.

Nettoyage et stérilisation : Après chaque utilisation, les machines à tatouer doivent être soigneusement nettoyées pour éliminer l'encre, le sang et les autres contaminants. Démontez la machine conformément aux instructions du fabricant et nettoyez chaque pièce avec une solution de nettoyage appropriée. L'autoclavage est essentiel pour stériliser les composants réutilisables, tels que les poignées et les tubes, afin d'éliminer tout agent pathogène potentiel. Les aiguilles et les cartouches à usage unique doivent être jetées immédiatement après utilisation.

Lubrification : Lubrifiez régulièrement les pièces mobiles de votre machine à tatouer, telles que la barre d'armature et les ressorts dans les machines à bobine, ou le moteur dans les machines rotatives. Utilisez une huile légère ou un produit recommandé par le fabricant de la machine. Une lubrification adéquate réduit les frottements, prévient l'usure et garantit un fonctionnement sans heurts.

Calibrage et réglage : Vérifiez et ajustez périodiquement la tension et l'alignement de votre machine à tatouer afin de maintenir des performances optimales. Pour les machines à bobine, il s'agit de régler la vis de contact, la barre d'armature et les ressorts. Les machines rotatives nécessitent généralement moins de réglages, mais il est tout de même important de s'assurer que tous les composants fonctionnent correctement. Un étalonnage régulier garantit un mouvement régulier de l'aiguille et évite un tatouage irrégulier ou peu fiable.

Qualité et remplacement des aiguilles : Utilisez toujours des aiguilles de haute qualité provenant de fournisseurs réputés. Inspectez chaque aiguille avant de l'utiliser pour vous assurer qu'elle ne présente pas de défauts, tels que des pointes pliées

ou endommagées. Remplacez les aiguilles immédiatement si vous constatez un problème. L'utilisation d'aiguilles endommagées ou de mauvaise qualité peut entraîner des tatouages de qualité médiocre et augmenter le risque de blessure ou d'infection pour les clients.

Les encres et leurs propriétés : Les différents types d'encres et leurs applications

Les encres de tatouage sont l'élément vital du processus de tatouage, leur qualité et leurs propriétés ayant un impact significatif sur le résultat final. Comprendre les différents types d'encres et leurs applications est essentiel pour tout tatoueur désireux de créer des tatouages éclatants et durables.

Composition des encres de tatouage

Les encres de tatouage sont composées de pigments et d'une solution de support. Les pigments fournissent la couleur, tandis que la solution porteuse maintient le pigment uniformément réparti et empêche la contamination. La solution porteuse comprend généralement de l'eau distillée, de l'alcool et de la glycérine, entre autres ingrédients. Il est essentiel d'utiliser des encres provenant de fabricants réputés pour s'assurer qu'elles répondent aux normes de sécurité et ne contiennent pas de substances nocives.

Types d'encres de tatouage

Encre noire : l'encre noire est le type d'encre de tatouage le plus polyvalent et le plus utilisé. Elle est essentielle pour tracer les contours, ombrer et créer un contraste dans les tatouages. Une encre noire de haute qualité doit avoir une couleur riche et profonde et un débit régulier. L'encre noire est souvent fabriquée à partir de pigments à base de carbone, qui offrent une excellente couverture et une grande longévité. Différentes marques peuvent offrir des variations de viscosité et de teinte, ce qui permet aux artistes de choisir la meilleure encre noire pour leur style et leur technique spécifiques.

Encres de couleur : Les encres de couleur donnent de l'éclat et de la profondeur aux tatouages. Ces encres sont disponibles dans une large gamme de teintes, des couleurs primaires aux mélanges personnalisés. Les pigments des encres colorées peuvent être organiques, inorganiques ou synthétiques, chacun offrant des propriétés différentes. Les pigments organiques, dérivés de sources naturelles, ont tendance à être plus brillants et plus vifs, mais peuvent s'estomper plus rapidement. Les pigments inorganiques, tels que ceux qui contiennent des oxydes métalliques, offrent une plus grande stabilité et une plus grande longévité. Les pigments synthétiques sont conçus pour fournir des couleurs et des propriétés spécifiques, en équilibrant l'éclat et la durabilité.

Encre blanche : L'encre blanche est principalement utilisée pour les rehauts et certains effets artistiques. Elle doit être appliquée avec soin, car elle peut être plus difficile à travailler et s'estomper plus rapidement que les autres couleurs. Une encre blanche de haute qualité doit avoir une consistance lisse et être capable de créer des reflets clairs et lumineux. L'encre

blanche est également utilisée dans les tatouages noirs et gris pour ajouter de la dimension et du contraste.

Encres UV et fluorescentes : Les encres UV, également connues sous le nom d'encres à lumière noire, sont visibles sous une lumière ultraviolette mais peuvent être moins visibles dans des conditions d'éclairage normales. Ces encres sont appréciées pour créer des motifs cachés qui n'apparaissent que sous la lumière UV. Les encres phosphorescentes, quant à elles, absorbent la lumière et émettent une lueur dans l'obscurité. Ces deux types d'encres sont généralement utilisés pour des effets spéciaux et requièrent des mesures de sécurité spécifiques, certaines formulations n'ayant pas été testées de manière aussi approfondie que les encres traditionnelles.

Applications des encres de tatouage

Tracé : L'encre noire est principalement utilisée pour tracer les contours des tatouages. La consistance et l'opacité de l'encre noire la rendent idéale pour créer des lignes nettes et définies qui constituent la base du dessin du tatouage. Le tracé nécessite un contrôle précis et des mains stables pour garantir des lignes lisses et continues.

Effets d'ombrage et de dégradé : L'ombrage ajoute de la profondeur et de la dimension aux tatouages, créant une impression de réalisme et de texture. Les encres noires et grises sont couramment utilisées pour l'ombrage, différentes dilutions d'encre noire créant diverses nuances de gris. L'ombrage peut être réalisé à l'aide de différentes techniques, telles que le pointillage, les hachures et l'estompage, afin de produire des transitions douces et des effets réalistes.

Remplissage des couleurs : Les encres de couleur sont utilisées pour remplir de grandes zones du dessin de tatouage, créant ainsi des blocs de couleurs vives et solides. Cette technique exige une connaissance approfondie de la théorie des couleurs et des propriétés des encres utilisées. Les artistes doivent veiller à ce que la couverture soit uniforme et cohérente afin d'éviter les taches et la décoloration.

Mise en valeur : L'encre blanche est utilisée pour ajouter des reflets et renforcer le contraste dans les tatouages. Elle peut faire ressortir certains éléments du dessin et créer un effet tridimensionnel. L'application de l'encre blanche nécessite de la précision et un toucher léger, car elle peut facilement devenir envahissante si elle n'est pas utilisée correctement.

Choisir la bonne encre

Le choix de la bonne encre est essentiel pour obtenir les résultats souhaités lors d'un tatouage. Les facteurs à prendre en compte sont les suivants :

- **Teint de la peau : les** encres peuvent apparaître différemment selon le teint de la peau du client. Tester les encres sur une petite zone peut aider à déterminer l'aspect de la couleur une fois la cicatrisation terminée.
- **Consistance de l'encre :** La viscosité et l'écoulement de l'encre peuvent influer sur la facilité d'application et l'adhérence à la peau. Les encres plus épaisses offrent une meilleure couverture mais peuvent être plus difficiles à travailler, tandis que les encres plus fines s'écoulent plus facilement mais nécessitent plusieurs passages pour une couverture complète.
- **Stabilité des couleurs :** Certaines encres ont tendance à s'estomper avec le temps. Choisir des encres dont les

pigments sont stables permet de s'assurer que le tatouage conservera son éclat pendant des années.

Considérations de sécurité

L'utilisation d'encres sûres et de haute qualité est primordiale pour protéger la santé des clients. Vérifiez toujours les ingrédients des encres et choisissez des produits provenant de fabricants réputés. Évitez les encres qui contiennent des allergènes connus ou des substances nocives, telles que les métaux lourds et les substances cancérigènes. Un stockage adéquat des encres, à l'abri de la lumière directe du soleil et des températures extrêmes, peut contribuer à préserver leur qualité et à prévenir la contamination.

Aménagement de l'espace de travail : Créer un espace de travail propre, organisé et efficace

Un espace de travail bien conçu est essentiel pour tout tatoueur, car il influe à la fois sur la qualité du travail et sur l'expérience du client. La création d'un environnement propre, organisé et efficace améliore la productivité et garantit la sécurité. Voici un guide complet sur l'aménagement d'un espace de travail idéal pour les tatoueurs.

Mise en page et organisation

Ergonomie : L'agencement doit privilégier l'ergonomie afin d'éviter les tensions et la fatigue pendant les longues séances de tatouage. La chaise de tatouage et le tabouret de l'artiste doivent être placés à des hauteurs réglables pour garantir le confort. L'espace de travail de l'artiste doit lui permettre d'accéder facilement à tous les outils sans avoir à se pencher ou à tendre le bras de manière excessive.

Chaise et table de tatouage : Investissez dans une chaise de tatouage réglable de haute qualité qui offre confort et stabilité au client. Un accoudoir ou une table réglable peut aider à positionner les différentes parties du corps pour un meilleur accès et une plus grande précision.

L'éclairage : Un bon éclairage est essentiel pour la visibilité et la précision. Utilisez des lampes réglables à haute intensité pour éclairer l'espace de travail sans provoquer d'éblouissement ni d'ombres. Une lampe grossissante peut également s'avérer utile pour les travaux détaillés.

Postes de travail : Installez des postes de travail où tous les outils et fournitures essentiels sont à portée de main. Utilisez des chariots ou des plateaux pour organiser les aiguilles, les encres, les gants et les autres fournitures. Étiquetez les contenants et gardez les articles fréquemment utilisés dans des endroits accessibles afin de minimiser les temps d'arrêt et de rester concentré.

Propreté et stérilité

Surfaces : Utilisez des surfaces non poreuses et faciles à nettoyer pour toutes les zones de travail. Les tables et les

comptoirs en acier inoxydable ou en plastique de qualité médicale sont idéaux. Couvrez les surfaces de travail avec des barrières jetables qui peuvent être changées entre les clients pour éviter les contaminations croisées.

- **Revêtements de sol :** Choisissez un revêtement de sol facile à nettoyer et à désinfecter, comme le vinyle ou le carrelage. Évitez la moquette, qui peut abriter des bactéries et qui est difficile à nettoyer en profondeur.

- **Rangement :** Maintenir les zones de stockage propres et organisées. Conservez le matériel stérilisé dans des récipients hermétiques afin de préserver la stérilité. Séparez les fournitures propres et sales pour éviter toute contamination.

- **Élimination des déchets :** Installez des zones désignées pour l'élimination des aiguilles usagées, des bouchons d'encre et d'autres déchets. Utilisez des récipients résistants à la perforation et étiquetés comme présentant un risque biologique pour les objets tranchants et suivez les réglementations locales en matière d'élimination des déchets dangereux.

Placement des équipements

Machines à tatouer : Placez les machines à tatouer sur des supports ou des crochets pour les éloigner des surfaces de

travail lorsqu'elles ne sont pas utilisées. Cela permet de maintenir la propreté et d'éviter les dommages accidentels.

Alimentation électrique : Placez le bloc d'alimentation à portée de main de la machine à tatouer, en veillant à ce que les cordons soient gérés de manière à éviter les risques de trébuchement. Utilisez les pédales pour contrôler la machine sans avoir à manipuler l'alimentation électrique pendant le processus de tatouage.

Produits de nettoyage : Gardez les produits de nettoyage, tels que les désinfectants, les serviettes en papier et les gants, à portée de main. Utilisez des flacons pulvérisateurs pour un nettoyage rapide et efficace des surfaces entre les clients.

Confort personnel

Sièges : Veillez à ce que l'artiste et le client soient assis confortablement. Le tabouret de l'artiste doit être réglable et offrir un soutien dorsal adéquat. La chaise du client doit être rembourrée et réglable pour s'adapter aux différentes positions du corps.

Contrôle du climat : Maintenir une température confortable dans l'espace de travail. Utilisez des ventilateurs ou des radiateurs si nécessaire pour garantir un environnement agréable à la fois pour l'artiste et pour le client.

Musique et ambiance : Créez une atmosphère accueillante avec de la musique ou des sons d'ambiance. Cela peut aider à détendre les clients et à créer une expérience positive. Maintenez le volume à un niveau permettant une communication claire.

Optimisation du flux de travail

Préparation avant la séance : Préparer tous les outils et fournitures nécessaires avant l'arrivée du client. Il s'agit notamment d'installer la machine à tatouer, de disposer les encres et de préparer le pochoir. La préparation avant la séance permet de réduire les temps d'arrêt et de garantir un déroulement sans heurts des opérations.

Nettoyage après la session : Établissez une routine pour le nettoyage après la séance. Nettoyez et stérilisez tout le matériel réutilisable, jetez les articles à usage unique et désinfectez les surfaces de travail. La propreté de l'espace de travail entre les séances est essentielle au maintien d'un environnement professionnel.

Confort du client : Fournir aux clients des équipements tels que de l'eau, des couvertures et des oreillers pour améliorer leur confort. Encouragez une communication ouverte afin que les clients se sentent détendus et informés tout au long du processus de tatouage.

En résumé, un espace de travail bien organisé, propre et efficace est essentiel pour réaliser des tatouages de haute qualité et garantir la satisfaction du client. Le souci du détail dans l'aménagement et l'entretien de l'espace de travail favorise un environnement professionnel qui améliore la productivité de l'artiste et l'expérience du client.

Pratiques de sécurité et d'hygiène : Importance de la stérilisation et de la prévention des infections

Le maintien de pratiques strictes en matière de sécurité et d'hygiène est primordial dans le domaine du tatouage. Le processus implique une rupture de la peau, ce qui rend l'artiste et le client susceptibles de contracter des infections si les protocoles appropriés ne sont pas respectés. Voici un guide détaillé sur la stérilisation et la prévention des infections dans un environnement de tatouage.

Hygiène des mains

Lavage des mains : la base du contrôle des infections commence par l'hygiène des mains. Lavez-vous soigneusement les mains avec un savon antibactérien avant et après chaque séance de tatouage, et après toute activité susceptible de contaminer les mains. Utilisez de l'eau tiède et frottez toutes les surfaces des mains et des poignets pendant au moins 20 secondes.

Désinfectant pour les mains : Utilisez un désinfectant pour les mains à base d'alcool, contenant au moins 60 % d'alcool, lorsque vous n'avez pas accès à de l'eau et du savon. Ce produit offre une protection supplémentaire contre les germes.

Gants : Portez toujours des gants jetables pendant le processus de tatouage. Changez de gants entre chaque tâche pour éviter toute contamination croisée et ne touchez jamais des surfaces non stériles avec des mains gantées.

Stérilisation de l'équipement

Autoclavage : Un autoclave est indispensable pour stériliser les outils réutilisables tels que les pinces, les tubes et les aiguilles. L'autoclavage utilise de la vapeur à haute pression pour tuer les bactéries, les virus et les spores. Suivez les instructions du fabricant pour charger et faire fonctionner l'autoclave, et testez régulièrement son efficacité à l'aide d'indicateurs biologiques.

Nettoyeurs à ultrasons : Avant l'autoclavage, utilisez un nettoyeur à ultrasons pour éliminer l'encre, le sang et les autres débris des outils réutilisables. Le nettoyeur à ultrasons utilise des ondes sonores à haute fréquence pour déloger les contaminants et assurer un nettoyage en profondeur.

Articles à usage unique : Dans la mesure du possible, utilisez des articles à usage unique et jetables tels que les aiguilles, les capuchons d'encre et les gants. Jetez ces articles immédiatement après usage afin d'éviter la propagation des agents pathogènes.

Solutions de nettoyage : Utilisez des désinfectants de qualité hospitalière pour nettoyer les surfaces et les équipements. Suivez les directives du fabricant en matière de dilution et de temps de contact pour garantir une désinfection efficace. Désinfectez régulièrement les zones à fort contact, telles que les interrupteurs, les poignées de porte et les surfaces des postes de travail.

Préparation de la peau

Solutions antiseptiques : Nettoyez la peau du client avec une solution antiseptique, telle que l'alcool ou la chlorhexidine,

avant de commencer le tatouage. Cela réduit le risque d'introduire des bactéries dans le site de tatouage.

Rasage : Si nécessaire, rasez la zone à tatouer à l'aide d'un rasoir à usage unique. Appliquez une fine couche de gel de rasage pour minimiser l'irritation de la peau et garantir une surface lisse et propre.

Application du pochoir : Utilisez une solution de transfert pour appliquer le pochoir. Cette solution doit également avoir des propriétés antiseptiques afin de réduire davantage le risque d'infection.

Pendant la séance de tatouage

Barrière de protection : Utilisez des barrières de protection telles que des sacs pour les machines, des couvercles pour les cordons de serrage et des couvercles pour les postes de travail afin d'éviter toute contamination. Ces barrières doivent être remplacées entre chaque client.

Gestion de l'encre : Versez l'encre dans des bouchons à usage unique afin d'éviter toute contamination croisée. Ne jamais remettre l'encre inutilisée dans son contenant d'origine, car cela peut contaminer l'ensemble de la réserve.

Formation sur les agents pathogènes transmissibles par le sang : Veiller à ce que tous les artistes et le personnel soient formés aux protocoles relatifs aux agents pathogènes transmissibles par le sang. Cette formation couvre les risques et les méthodes de prévention de maladies telles que le VIH, l'hépatite B et l'hépatite C.

Instructions de suivi

Éducation du client : Fournir aux clients des instructions détaillées sur les soins à apporter après le tatouage afin de garantir une bonne cicatrisation et de prévenir les infections. Les instructions devraient inclure le nettoyage du tatouage avec un savon doux, l'application d'une pommade appropriée et l'évitement des activités susceptibles d'introduire des bactéries au site du tatouage, comme la natation.

Suivi : Encouragez vos clients à vous contacter s'ils présentent des signes d'infection, tels qu'une rougeur excessive, un gonflement ou du pus. Une intervention précoce peut éviter des complications plus graves.

Élimination des déchets

Élimination des objets tranchants : Éliminer les aiguilles et autres objets tranchants dans un conteneur prévu à cet effet et résistant aux perforations. Respecter les réglementations locales en matière d'élimination des déchets biologiques dangereux.

Déchets généraux : Éliminez les déchets non tranchants, tels que les gants et les serviettes en papier, dans des sacs en plastique fermés. Veillez à ce que ces sacs soient rapidement retirés de l'espace de travail afin de maintenir un environnement propre.

Inspections et audits réguliers

Audits internes : Effectuer régulièrement des audits internes des pratiques d'hygiène et de sécurité afin d'identifier et de traiter tout problème. Utilisez une liste de contrôle pour vous assurer que tous les aspects de l'hygiène sont couverts.

Inspections du département de la santé : Respectez les réglementations et les inspections des services de santé locaux. Restez informé de toute modification de la réglementation et mettez à jour vos pratiques en conséquence.

Chapitre 3

Peau et anatomie

"La peau est un miroir qui reflète les histoires de nos vies.

Comprendre les couches de la peau

La peau est le plus grand organe du corps humain. Elle sert de barrière protectrice et de toile pour les tatoueurs. Pour créer des tatouages beaux et durables, il est essentiel de comprendre la structure de la peau et son interaction avec le tatouage. La peau se compose de trois couches principales : l'épiderme, le derme et l'hypoderme. Chaque couche joue un rôle crucial dans le processus de tatouage.

L'épiderme : La couche la plus superficielle de la peau, l'épiderme, est composée de plusieurs couches de cellules qui constituent une barrière contre les dommages causés par l'environnement. La couche cornée, la partie la plus externe de l'épiderme, est constituée de cellules mortes qui sont continuellement éliminées et remplacées. Cette couche est essentielle pour protéger les tissus sous-jacents, mais elle ne retient pas efficacement l'encre de tatouage, qui serait éliminée en même temps que les cellules mortes.

Le derme : Sous l'épiderme se trouve le derme, la couche qui contient l'encre de tatouage. Le derme est plus épais et contient du tissu conjonctif, des vaisseaux sanguins, des nerfs et des follicules pileux. La principale structure du derme qui

intéresse les tatoueurs est constituée de fibres de collagène et d'élastine, qui confèrent à la peau sa solidité et son élasticité. Lors du tatouage, l'aiguille pénètre l'épiderme et dépose l'encre dans la couche dermique. Cet emplacement garantit la permanence de l'encre, car les cellules du derme ne se détachent pas comme celles de l'épiderme.

Hypoderme : Également appelé couche sous-cutanée, l'hypoderme se trouve sous le derme. Il est constitué de graisse et de tissus conjonctifs qui isolent le corps et l'amortissent. Bien que l'hypoderme ne soit pas directement impliqué dans le tatouage, sa présence permet de gérer la profondeur de l'aiguille afin d'éviter tout traumatisme excessif.

Variations de la peau et tatouage

La peau humaine varie considérablement d'une partie du corps à l'autre et d'un individu à l'autre. Des facteurs tels que l'épaisseur, la texture et l'élasticité peuvent influencer la manière dont la peau réagit au tatouage et dont le tatouage cicatrise et vieillit avec le temps.

Épaisseur de la peau : L'épaisseur de la peau varie en fonction de la partie du corps. Par exemple, la peau des paumes et des plantes est beaucoup plus épaisse que celle des paupières. Le tatouage sur une peau plus épaisse nécessite une technique plus contrôlée pour s'assurer que l'encre est déposée à la bonne profondeur. À l'inverse, le tatouage sur une peau plus fine nécessite une touche plus légère afin d'éviter les saignements excessifs et les cicatrices.

Texture de la peau : La texture de la peau peut également affecter le processus de tatouage. Les zones où la peau est

rugueuse ou inégale, comme les coudes et les genoux, peuvent être plus difficiles à tatouer. L'artiste doit adapter sa technique pour assurer une répartition uniforme de l'encre et éviter les taches. Les zones lisses, comme les avant-bras et les cuisses, sont généralement plus faciles à tatouer et cicatrisent souvent de manière plus uniforme.

Élasticité et étirement : L'élasticité de la peau désigne sa capacité à s'étirer et à reprendre sa forme initiale. Cette caractéristique est influencée par des facteurs tels que l'âge, l'hydratation et l'état de santé général. La peau élastique, que l'on trouve généralement chez les jeunes, résiste mieux au traumatisme du tatouage et cicatrise plus rapidement. La peau moins élastique, que l'on rencontre souvent chez les personnes plus âgées, doit être manipulée avec plus de précaution pour éviter les déchirures et une cicatrisation prolongée.

Le processus de guérison

Comprendre le processus de cicatrisation est essentiel tant pour le tatoueur que pour le client. Des soins appropriés pendant cette période garantissent la longévité et la qualité du tatouage. Le processus de cicatrisation peut être divisé en trois étapes principales : l'inflammation, la prolifération et la maturation.

Inflammation : La première étape commence immédiatement après le processus de tatouage et dure quelques jours. La peau réagit au traumatisme du tatouage par des rougeurs, des gonflements et un suintement de plasma. Cette phase est cruciale pour la prévention des infections. Il faut conseiller aux

clients de garder la zone propre, d'appliquer une fine couche de pommade et d'éviter de toucher ou de gratter le tatouage.

Prolifération : La deuxième phase, qui dure de quelques jours à quelques semaines, implique la formation de nouvelles cellules cutanées et de nouveaux vaisseaux sanguins. Des croûtes et des squames peuvent se former au fur et à mesure que l'épiderme se régénère. Il est essentiel de maintenir la zone hydratée et d'éviter de gratter les croûtes, car cela peut entraîner une perte d'encre et la formation de cicatrices.

Maturation : La phase finale de la cicatrisation peut durer plusieurs mois. Pendant cette période, la peau continue de se renforcer et le tatouage s'installe dans la couche dermique. Au début, le tatouage peut paraître terne ou trouble, mais il deviendra plus clair et plus vivant au fur et à mesure que la peau cicatrisera.

Les affections cutanées courantes et leur impact sur le tatouage

Certaines affections cutanées peuvent affecter le processus de tatouage et le résultat final. Connaître ces conditions permet aux artistes de prendre des décisions éclairées et de fournir des soins appropriés.

Acné : le tatouage sur une zone d'acné active peut entraîner une répartition inégale de l'encre et un risque accru d'infection. Il est conseillé d'attendre que la peau s'éclaircisse avant de tatouer la zone concernée.

Eczéma et psoriasis : Ces affections provoquent une inflammation, une sécheresse et une desquamation de la peau. Le tatouage sur ces zones peut exacerber l'affection et entraîner une mauvaise cicatrisation. Il est essentiel de discuter des risques avec les clients et d'envisager d'autres emplacements pour le tatouage.

Chéloïdes : Certaines personnes sont sujettes à la formation de chéloïdes, c'est-à-dire que la peau produit un tissu cicatriciel excessif. Le tatouage peut déclencher la formation de chéloïdes, ce qui se traduit par des tatouages surélevés et déformés. Les clients ayant des antécédents de chéloïdes doivent être informés des risques, et un tatouage d'essai dans une zone moins visible peut être conseillé.

Hyperpigmentation et hypopigmentation : Les affections cutanées qui provoquent des changements de pigmentation peuvent affecter l'apparence du tatouage. L'hyperpigmentation se traduit par des taches de peau plus foncées, tandis que l'hypopigmentation donne des zones plus claires. Le tatouage sur ces zones nécessite une sélection minutieuse des couleurs et de la technique pour obtenir une apparence équilibrée.

Tatouage de différents types de peau

Les différents types de peau nécessitent des approches adaptées pour garantir des résultats optimaux et minimiser les complications.

Peau grasse : La peau grasse peut être plus difficile à travailler en raison de l'excès de sébum, qui peut interférer avec l'absorption de l'encre. Un nettoyage approfondi de la zone et l'utilisation de produits de soin appropriés peuvent aider à résoudre ce problème.

Peau sèche : La peau sèche est sujette à la desquamation et à l'irritation. Une bonne hydratation avant et après le processus de tatouage est essentielle. Conseillez à vos clients d'utiliser des lotions hydratantes pour préparer leur peau et de suivre les soins appropriés.

Peau sensible : La peau sensible réagit davantage au processus de tatouage, ce qui se traduit souvent par des rougeurs et des gonflements. L'utilisation de produits hypoallergéniques et d'une technique plus douce peut contribuer à minimiser l'inconfort et à favoriser une meilleure cicatrisation.

Changements cutanés liés à l'âge

Avec l'âge, la peau subit divers changements qui peuvent avoir une incidence sur le tatouage.

Peau amincie : La peau vieillissante a tendance à devenir plus fine et plus fragile, ce qui la rend plus susceptible de se blesser pendant le tatouage. Un toucher plus léger et une technique minutieuse sont nécessaires pour éviter les traumatismes excessifs et assurer une bonne cicatrisation.

Perte d'élasticité : La diminution de l'élasticité de la peau âgée signifie qu'elle ne rebondit pas aussi facilement. Cela peut affecter la précision du tatouage et le processus de guérison. Veiller à ce que la peau soit bien étirée pendant le tatouage permet d'obtenir de meilleurs résultats.

Une cicatrisation plus lente : La peau plus âgée cicatrise plus lentement, ce qui augmente le risque d'infection et prolonge la convalescence. Il est essentiel de fournir des instructions détaillées sur les soins à prodiguer et de suivre de près le processus de cicatrisation pour les clients plus âgés.

En conclusion, une compréhension approfondie de la structure de la peau, de ses variations et des processus de cicatrisation est essentielle pour tout tatoueur. En adaptant les techniques aux différents types et conditions de peau, les artistes peuvent réaliser des tatouages magnifiques et durables tout en garantissant la santé et la sécurité de leurs clients.

Comprendre les couches de la peau : Comment les tatouages interagissent avec la peau

Pour maîtriser l'art du tatouage, il est essentiel de comprendre comment les tatouages interagissent avec les différentes couches de la peau. La peau se compose de trois couches principales : l'épiderme, le derme et l'hypoderme. Chaque couche joue un rôle unique dans le processus de tatouage.

Épiderme : L'épiderme est la couche la plus superficielle de la peau, composée principalement de kératinocytes, des cellules qui forment une barrière protectrice. La couche cornée, la partie supérieure de l'épiderme, est constituée de cellules mortes qui sont continuellement éliminées et remplacées. Lors du tatouage, l'objectif est de pénétrer dans l'épiderme sans causer de dommages excessifs, car l'encre placée dans cette couche sera éliminée en même temps que les cellules mortes. Une bonne technique permet de s'assurer que l'aiguille traverse efficacement l'épiderme, minimisant ainsi les traumatismes et l'inconfort.

Le derme : Le derme se trouve sous l'épiderme et constitue la cible principale de l'encre de tatouage. Cette couche est plus épaisse et contient un réseau dense de fibres de collagène et d'élastine, qui assurent l'intégrité structurelle et l'élasticité de la peau. Le derme abrite également des vaisseaux sanguins, des nerfs et d'autres structures essentielles à la santé de la peau. Lors du tatouage, l'aiguille dépose l'encre dans la couche dermique, où elle est encapsulée par les fibroblastes. Cette encapsulation garantit la stabilité et la permanence de l'encre. Il est essentiel de bien contrôler la profondeur de l'incision ; si elle est trop superficielle, l'encre sera perdue pendant la cicatrisation ; si elle est trop profonde, elle risque de provoquer des saignements excessifs et des cicatrices.

L'hypoderme : Également appelé couche sous-cutanée, l'hypoderme est principalement constitué de graisse et de tissu conjonctif. Il sert d'isolant et d'amortisseur pour le corps. Bien que l'hypoderme ne soit pas directement impliqué dans le processus de tatouage, il est important d'éviter de pénétrer dans cette couche. Un tatouage trop profond dans l'hypoderme

peut entraîner une dispersion inégale de l'encre, ce qui déforme l'apparence du tatouage et augmente le risque d'infection.

La compréhension de ces couches et de leurs fonctions permet aux tatoueurs d'appliquer leurs compétences avec précision. La connaissance de l'anatomie de la peau permet d'ajuster les techniques en fonction du type de peau du client et de l'emplacement du tatouage, ce qui garantit un placement optimal de l'encre et la longévité du dessin.

Considérations sur le placement : Meilleures pratiques pour les différentes parties du corps

L'emplacement du tatouage est un facteur essentiel qui influence la conception, l'application et la longévité d'un tatouage. Les différentes parties du corps présentent des défis et des opportunités uniques, nécessitant des approches adaptées à chaque zone.

Les bras et les jambes : Ce sont des endroits populaires pour les tatouages en raison de leurs surfaces relativement plates et de l'espace disponible. La peau des bras et des jambes a tendance à être plus épaisse, ce qui facilite la répartition uniforme de l'encre. Toutefois, les zones plus musclées ou plus grasses, comme le haut du bras ou la cuisse, peuvent nécessiter

des ajustements de la technique pour garantir une profondeur et une uniformité adéquates.

Dos et poitrine : Le dos et la poitrine offrent de grandes toiles pour des motifs détaillés et étendus. La peau de ces zones est généralement plus épaisse, ce qui permet un travail plus complexe. Cependant, la courbure du corps et le mouvement des muscles sous-jacents peuvent poser des problèmes. Il est essentiel de tenir compte des mouvements et des tensions de la peau, en particulier au niveau des omoplates et des côtes, afin d'éviter les déformations.

Mains et pieds : le tatouage des mains et des pieds requiert des compétences particulières en raison des propriétés uniques de la peau de ces zones. La peau des mains et des pieds est plus épaisse et sujette à davantage de frottements et d'usure, ce qui peut accélérer la décoloration et l'estompement du tatouage. En outre, la présence de nombreux petits os et tendons signifie qu'une attention particulière à la profondeur et à la pression de l'aiguille est nécessaire pour éviter une douleur excessive et assurer une bonne cicatrisation.

Cou et visage : Les tatouages sur le cou et le visage sont très visibles et font souvent l'objet d'un examen plus approfondi. La peau de ces zones est plus délicate et plus élastique, ce qui peut affecter la rétention de l'encre et la cicatrisation. L'artiste doit donc faire preuve de plus de légèreté et veiller au confort de son client, car ces zones sont plus sensibles et sujettes à l'enflure. Les tatouages faciaux ont également des implications

sociales importantes et les clients doivent être pleinement conscients de la permanence et de la visibilité de leurs choix.

Ventre et côtés : La peau du ventre et des flancs est généralement plus souple et plus flexible, ce qui peut affecter la précision du tatouage. Il est essentiel d'étirer la peau de manière adéquate pour obtenir des lignes nettes et un ombrage uniforme. Les mouvements et l'expansion de ces zones, notamment en raison de changements de poids ou d'une grossesse, doivent être pris en compte, car ils peuvent modifier l'apparence du tatouage au fil du temps.

Côtes et colonne vertébrale : Le tatouage sur les côtes et la colonne vertébrale présente des difficultés en raison de la proéminence des os et de la finesse de la peau. Ces zones peuvent être plus douloureuses pour le client et il peut être difficile d'obtenir des lignes lisses et régulières. Les artistes doivent avoir la main particulièrement ferme et peuvent être amenés à adapter leurs techniques pour tenir compte de la structure osseuse.

Des considérations de placement adéquates garantissent que les tatouages ne sont pas seulement beaux, mais qu'ils durent plus longtemps et cicatrisent mieux. Chaque partie du corps nécessite des techniques et des approches spécifiques, ce qui rend la connaissance de l'anatomie et du comportement de la peau cruciale pour un tatouage réussi.

Processus de guérison : Les étapes de la guérison et comment conseiller les clients sur les soins de suivi

Le processus de guérison d'un tatouage est aussi important que le processus de tatouage lui-même. Des soins appropriés garantissent que le tatouage reste vivant et exempt d'infection. Le processus de guérison peut être divisé en trois étapes principales : l'inflammation, la prolifération et la maturation.

L'inflammation : Cette phase initiale commence immédiatement après la séance de tatouage et dure les premiers jours. La réaction naturelle du corps au traumatisme du tatouage se traduit par une rougeur, un gonflement et une sensibilité autour de la zone tatouée. Du plasma, du sang et des fluides lymphatiques peuvent suinter du tatouage, formant une fine couche de croûte. À ce stade, il est essentiel de garder le tatouage propre pour éviter les infections. Les clients doivent laver le tatouage délicatement avec de l'eau tiède et un savon doux sans parfum. Après le lavage, ils doivent sécher la zone avec une serviette en papier propre et appliquer une fine couche de la pommade recommandée pour garder le tatouage humide et le protéger.

Prolifération : La deuxième étape de la cicatrisation dure de quelques jours à quelques semaines. Pendant cette période, de nouvelles cellules cutanées se forment et le tatouage commence à former des croûtes et à peler. Il est essentiel de conseiller aux clients de ne pas cueillir ou gratter les croûtes, car cela peut entraîner une perte d'encre et des cicatrices. Hydrater le tatouage avec une lotion hypoallergénique sans

parfum permet de gérer les démangeaisons et la sécheresse. Les clients doivent éviter de tremper le tatouage dans l'eau, par exemple dans un bain ou une piscine, et doivent le protéger de la lumière directe du soleil, qui peut provoquer une décoloration.

Maturation : La phase finale de la cicatrisation peut durer plusieurs mois. Pendant la maturation, la peau continue à se régénérer et à se renforcer. Le tatouage peut paraître terne ou trouble pendant que la nouvelle peau se forme sur l'encre, mais il deviendra progressivement plus clair et plus éclatant. Les clients doivent continuer à hydrater le tatouage et à le protéger d'une exposition excessive au soleil. L'utilisation d'un écran solaire à indice de protection élevé sur la zone tatouée permet de préserver les couleurs et de prévenir les dommages causés par le soleil.

Conseiller les clients sur la postcure

Il est essentiel de fournir des instructions claires et détaillées sur les soins après tatouage pour garantir que le tatouage cicatrise correctement et conserve sa qualité. Voici quelques points clés à inclure dans les conseils de suivi :

1. **Nettoyage :** Expliquez aux clients qu'ils doivent nettoyer délicatement le tatouage deux fois par jour avec de l'eau tiède et un savon doux et non parfumé. Ils doivent éviter d'utiliser des matériaux abrasifs ou des produits chimiques agressifs.

2. **Hydratation :** Recommandez une pommade ou une lotion adaptée pour maintenir le tatouage hydraté. Insistez sur l'importance de n'appliquer qu'une fine couche pour éviter d'étouffer la peau.
3. **Éviter les irritants :** Conseillez aux clients d'éviter les activités qui pourraient exposer le tatouage aux bactéries, à la saleté ou à une humidité excessive. Il s'agit notamment de la natation, de l'utilisation de saunas et d'activités intenses qui provoquent une forte transpiration.
4. **Protection solaire :** Insistez sur l'importance de protéger le tatouage du soleil. Recommandez l'utilisation d'un écran solaire à indice de protection élevé une fois que le tatouage est complètement cicatrisé afin de prévenir la décoloration et les dommages causés par le soleil.
5. **Surveillance de l'infection :** Expliquez aux clients les signes d'infection, tels qu'une rougeur excessive, un gonflement, du pus ou de la fièvre. Conseillez-leur de consulter un médecin s'ils soupçonnent une infection.
6. **Éviter les vêtements serrés** : il est conseillé de porter des vêtements amples et respirants pour éviter les irritations et les frottements sur le nouveau tatouage.
7. **Patience :** Rappelez à vos clients que la guérison est un processus graduel et qu'un suivi adéquat est essentiel pour obtenir les meilleurs résultats. Encouragez-les à suivre la routine de soins postopératoires avec diligence et à vous contacter s'ils ont des inquiétudes ou des questions.

En fournissant des instructions de suivi complètes et en soutenant les clients tout au long du processus de guérison, les tatoueurs peuvent s'assurer que leur travail guérit bien et reste une source de fierté pour l'artiste comme pour le client.

Chapitre 4

Dessiner des tatouages

La créativité demande du courage. - Henri Matisse_

L'art et la science du tatouage

La conception de tatouages est un équilibre délicat entre l'art et la science. Elle requiert un mélange de créativité, de compétences techniques et de compréhension de l'anatomie humaine. Un tatouage bien conçu n'est pas seulement beau, il complète également les contours naturels du corps, vieillit gracieusement et a une signification personnelle pour celui qui le porte.

Comprendre les principes de conception des tatouages

La base de tout tatouage réussi réside dans ses principes de conception. Ces principes guident l'artiste dans la création de tatouages visuellement attrayants et significatifs.

L'équilibre : L'équilibre dans la conception d'un tatouage fait référence à la distribution du poids visuel dans la composition. Il existe deux types d'équilibre : symétrique et asymétrique. L'équilibre symétrique consiste à placer des éléments en

miroir de part et d'autre d'un axe central, créant ainsi un aspect harmonieux et ordonné. L'équilibre asymétrique, quant à lui, consiste à disposer des éléments de tailles, de formes et de couleurs différentes de manière à obtenir un équilibre visuel. Les deux approches peuvent être efficaces, en fonction de l'esthétique recherchée.

Le contraste : Le contraste est l'utilisation d'éléments opposés, tels que le clair et l'obscur, le grand et le petit, ou le rugueux et le lisse, pour créer un intérêt visuel et de la profondeur. Un contraste élevé peut rendre un tatouage plus frappant et plus facile à lire de loin. L'incorporation de contrastes dans l'ombrage, l'épaisseur des lignes et le choix des couleurs renforce l'impact global du dessin.

Proportion : La proportion fait référence à la taille et à l'échelle relatives des éléments d'un dessin. Le maintien d'une proportion correcte garantit que le tatouage s'adapte bien à l'anatomie naturelle du corps et qu'il a l'air cohérent. Des éléments disproportionnés peuvent perturber l'harmonie du dessin et le faire paraître maladroit ou déséquilibré.

Fluidité et mouvement : Un tatouage doit s'adapter naturellement aux contours du corps. Les lignes et les formes doivent guider l'œil de l'observateur tout au long du dessin, créant ainsi une impression de mouvement et de dynamisme. Cet aspect est particulièrement important pour les tatouages de grande taille qui couvrent des zones importantes du corps. L'utilisation efficace de la fluidité peut améliorer l'attrait esthétique et la longévité du tatouage.

Unité et harmonie : L'unité et l'harmonie sont obtenues lorsque tous les éléments du dessin fonctionnent de manière cohérente. Cela implique une utilisation cohérente du style, de la couleur et de la technique tout au long du tatouage. Un dessin unifié semble intentionnel et bien pensé, ce qui rehausse la qualité générale de l'œuvre d'art.

Techniques de dessin et de croquis

Un tatouage efficace commence par de solides techniques de dessin et d'esquisse. Ces compétences sont essentielles pour traduire les idées en dessins tangibles qui peuvent être tatoués avec succès.

Dessin à main levée : Le dessin à main levée permet plus de spontanéité et de créativité. Cette technique est particulièrement utile pour créer des modèles personnalisés qui s'adaptent à la forme et à la taille du client. La pratique du dessin à main levée aide les artistes à développer leur style personnel et à améliorer leur capacité à visualiser et à exécuter des dessins complexes.

Utiliser des documents de référence : Les documents de référence, tels que les photographies, les œuvres d'art et les diagrammes anatomiques, sont des outils inestimables pour les tatoueurs. Ils constituent une source d'inspiration et garantissent la précision de la représentation de sujets tels que les animaux, les portraits et les paysages. La combinaison de

plusieurs références peut donner lieu à des dessins uniques et novateurs.

Création de pochoirs : Les pochoirs sont un élément essentiel du processus de tatouage, car ils permettent de tracer un contour précis pour le tatouage. La création d'un pochoir consiste à transférer le dessin final sur du papier transfert à l'aide d'une photocopieuse thermique ou à la main. Le pochoir garantit la cohérence et la précision, en particulier pour les dessins complexes ou détaillés.

Outils numériques : Les outils et logiciels numériques, tels qu'Adobe Photoshop et Procreate, sont devenus de plus en plus populaires pour la conception de tatouages. Ces outils permettent aux artistes de créer et de manipuler facilement des dessins, d'expérimenter différentes compositions et de prévisualiser l'aspect du tatouage sur le corps du client. Les outils numériques facilitent également la collaboration avec les clients, ce qui permet d'apporter rapidement des ajustements et des améliorations en fonction des commentaires.

Conception sur mesure et collaboration avec le client

La création de motifs personnalisés est un aspect important de l'art du tatouage. Les tatouages personnalisés sont adaptés aux préférences du client, ce qui garantit que chaque pièce est unique et significative.

Processus de consultation : Le processus de consultation est la première étape de la création d'un dessin personnalisé. Au

cours de cette réunion, l'artiste discute avec le client de ses idées, de ses préférences et de tout symbole ou thème spécifique qu'il souhaite incorporer. Il est essentiel de comprendre la vision du client pour créer un motif qui résonne avec lui à un niveau personnel.

Développement du concept : Après la consultation initiale, l'artiste commence à élaborer des concepts sur la base des informations fournies par le client. Cette étape implique un brainstorming, l'esquisse d'idées brutes et l'exploration de différents styles et compositions. L'objectif est de créer une variété d'options qui reflètent la vision du client tout en mettant en valeur la créativité de l'artiste.

Commentaires et révisions du client : La collaboration avec le client se poursuit tout au long du processus de conception. La présentation des concepts initiaux et le recueil des commentaires permettent de s'assurer que la conception finale répond aux attentes du client. Les révisions peuvent consister à ajuster des éléments, à affiner des détails ou à incorporer de nouvelles idées. Une communication ouverte et une grande flexibilité sont essentielles pour parvenir à un résultat satisfaisant.

Finalisation du dessin : Une fois que le client a approuvé le concept, l'artiste finalise le dessin en y ajoutant des détails, des ombres et des couleurs. Le dessin final doit être clair, bien défini et prêt pour la création du pochoir. Il est essentiel, tant pour l'artiste que pour le client, de s'assurer que ce dernier est entièrement satisfait du dessin avant de commencer le processus de tatouage.

Explorer différents styles de tatouage

L'art du tatouage englobe un large éventail de styles, chacun ayant ses propres caractéristiques et techniques. La compréhension de ces styles permet aux artistes d'élargir leur répertoire et de répondre aux diverses préférences des clients.

Traditionnel : Les tatouages traditionnels, également connus sous le nom de tatouages traditionnels américains, se caractérisent par des lignes audacieuses, des couleurs vives et des images emblématiques telles que des ancres, des roses et des aigles. Ce style trouve ses racines dans les premiers jours du tatouage occidental et reste populaire pour son attrait intemporel et sa durabilité.

Néo-traditionnel : Les tatouages néo-traditionnels s'appuient sur le style traditionnel en incorporant des détails plus complexes, une palette de couleurs plus large et des éléments de réalisme. Ce style permet une plus grande expression artistique tout en conservant les lignes audacieuses et nettes qui définissent les tatouages traditionnels.

Réalisme : Les tatouages réalistes visent à créer des représentations réalistes de sujets, qu'il s'agisse de portraits, d'animaux ou d'objets. Ce style exige un niveau élevé de compétences techniques et d'attention aux détails. Les tatouages réalistes utilisent souvent des ombres et des dégradés subtils pour obtenir un effet tridimensionnel.

Tatouage noir : Les tatouages en noir utilisent uniquement de l'encre noire pour créer des motifs frappants et très contrastés. Ce style comprend une variété de techniques telles que le travail au trait, le travail au point et les motifs géométriques. Les tatouages blackwork peuvent aller de dessins minimalistes à des compositions complexes sur l'ensemble du corps.

Aquarelle : les tatouages à l'aquarelle imitent l'apparence des peintures à l'aquarelle, en utilisant des couleurs douces et fluides et des formes abstraites. Ce style est connu pour sa qualité délicate et éthérée. Pour obtenir l'effet aquarelle, il faut équilibrer soigneusement le mélange des couleurs et l'espace négatif.

Japonais : Les tatouages japonais, ou Irezumi, sont riches en symboles et en traditions. Ce style se caractérise par des dessins complexes qui incluent souvent des créatures mythiques, des samouraïs et des motifs naturels. Les tatouages japonais sont généralement de grande envergure, couvrant des parties importantes du corps, et utilisent une combinaison de contours audacieux et d'ombres détaillées.

Nouvelle école : Les tatouages New School se caractérisent par leurs traits exagérés, leurs couleurs vives et leur style cartoonesque. Ce style ludique et imaginatif permet un haut degré de créativité et incorpore souvent des éléments de graffiti et de culture pop.

Incorporer le symbolisme et le sens

De nombreux clients choisissent des tatouages qui ont une signification personnelle ou qui représentent des aspects importants de leur vie. Comprendre et incorporer le symbolisme dans les dessins ajoute de la profondeur et de la signification à l'œuvre d'art.

Symboles culturels : Les différentes cultures ont des symboles et des motifs uniques qui ont des significations spécifiques. La recherche et la compréhension de ces symboles permettent de les utiliser de manière appropriée et respectueuse. Par exemple, les fleurs de lotus dans les cultures asiatiques symbolisent la pureté et l'illumination, tandis que les crânes dans la culture mexicaine peuvent représenter la célébration de la vie et le souvenir de la personne décédée.

Symboles personnels : Les symboles personnels peuvent être des noms, des dates ou des images représentant des expériences ou des croyances significatives. Travailler en étroite collaboration avec les clients pour identifier ces symboles et les intégrer dans le dessin permet de créer un tatouage profondément significatif et personnel.

Symboles abstraits : Les symboles abstraits, tels que les formes géométriques et les motifs, peuvent également être porteurs de sens. Ces éléments peuvent représenter des concepts tels que l'équilibre, l'harmonie et l'infini. Les symboles abstraits peuvent être utilisés seuls ou combinés avec d'autres éléments pour créer un dessin unique et symbolique.

En conclusion, la conception de tatouages est un processus à multiples facettes qui nécessite une compréhension approfondie des principes artistiques, des compétences techniques et de la collaboration avec le client. En maîtrisant ces éléments, les tatoueurs peuvent créer des œuvres d'art magnifiques, significatives et durables qui reflètent les histoires et les visions uniques de leurs clients.

Principes fondamentaux de la conception de tatouages : Principes de base de la création de motifs visuellement attrayants

Pour créer des tatouages visuellement attrayants, il faut comprendre et appliquer les principes fondamentaux de la conception. Ces principes guident les artistes dans la composition de tatouages qui sont non seulement esthétiques, mais aussi harmonieux et significatifs.

Équilibre : L'équilibre dans une conception de tatouage permet de s'assurer qu'aucune partie du tatouage n'écrase les autres. Il existe deux principaux types d'équilibre : symétrique et asymétrique. L'équilibre symétrique consiste à mettre en miroir des éléments de part et d'autre d'un axe central, créant ainsi un sentiment d'ordre et de stabilité. L'équilibre asymétrique, bien que plus dynamique, nécessite toujours une répartition égale du poids visuel pour maintenir l'harmonie. Les deux types d'équilibre sont utiles en fonction de l'intention du projet et des préférences du client.

Le contraste : Le contraste est essentiel pour créer un intérêt visuel et de la profondeur. Il implique l'utilisation d'éléments opposés, tels que la lumière et l'obscurité, des lignes épaisses et fines ou des textures différentes. Un contraste élevé peut rendre un tatouage plus frappant et plus facile à lire de loin. Une utilisation efficace du contraste peut mettre en valeur les détails du dessin et attirer l'attention sur les éléments clés, ce qui rend le tatouage plus attrayant.

Proportion : La proportion fait référence à la relation de taille entre les différentes parties du dessin. Une bonne proportion garantit que tous les éléments du tatouage fonctionnent ensemble de manière cohérente. Des éléments disproportionnés peuvent donner à un dessin un aspect maladroit ou déséquilibré. Comprendre l'anatomie humaine permet de créer des dessins qui s'adaptent bien au corps et qui bougent naturellement avec lui.

Fluidité et mouvement : Un tatouage bien conçu doit s'adapter naturellement aux contours du corps. Les lignes et les formes doivent guider l'œil de l'observateur à travers le dessin, créant ainsi une impression de mouvement. Cet aspect est particulièrement important pour les tatouages de grande taille qui couvrent des zones importantes du corps. Une bonne fluidité peut améliorer l'esthétique générale et la longévité du tatouage.

Unité et harmonie : L'unité et l'harmonie sont obtenues lorsque toutes les parties du dessin ou modèle fonctionnent ensemble. Cela implique une utilisation cohérente du style, de

la couleur et de la technique. Un dessin unifié semble intentionnel et bien pensé, ce qui améliore la qualité générale du tatouage. En veillant à ce que chaque élément s'intègre parfaitement dans le dessin, on évite qu'il ait l'air décousu.

Théorie des couleurs : Il est essentiel de comprendre la théorie des couleurs pour créer des tatouages vibrants et harmonieux. Il s'agit notamment de connaître les couleurs primaires, secondaires et tertiaires, ainsi que leur interaction. Les couleurs complémentaires, qui sont opposées sur le cercle chromatique, peuvent créer des contrastes saisissants. Les couleurs analogues, qui se trouvent l'une à côté de l'autre sur le cercle chromatique, sont harmonieuses et agréables à l'œil. Une utilisation efficace des couleurs peut renforcer l'impact de la conception et lui permettre de bien vieillir.

Qualité des lignes : Les lignes sont à la base de la plupart des dessins de tatouage. La qualité des lignes - qu'elles soient épaisses, fines, lisses ou texturées - influe sur l'aspect général du tatouage. Des lignes cohérentes et nettes contribuent à une apparence professionnelle. La variation de l'épaisseur des lignes peut ajouter de la profondeur et de l'intérêt au dessin.

En maîtrisant ces principes fondamentaux, les tatoueurs peuvent créer des dessins à la fois attrayants sur le plan visuel et solides sur le plan technique. La compréhension et l'application de ces principes de base garantissent que chaque tatouage est non seulement beau, mais qu'il résiste aussi à l'épreuve du temps.

Techniques de dessin et de croquis : Améliorer vos compétences à main levée

Il est essentiel pour tout tatoueur d'améliorer ses compétences en matière de dessin à main levée et d'esquisse. Ces compétences constituent la base de la créativité et de la précision dans la conception des tatouages. Voici des techniques clés pour améliorer vos capacités à main levée.

Dessin d'observation : Le dessin d'observation consiste à dessiner des objets et des scènes de la vie réelle. Cette pratique permet d'aiguiser votre capacité à saisir les détails et à comprendre les formes. Passez du temps à dessiner une variété de sujets, des natures mortes aux figures humaines. Concentrez-vous sur les proportions, la lumière, les ombres et les textures. Plus vous vous entraînerez, plus vous parviendrez à traduire des objets tridimensionnels sur une surface bidimensionnelle.

Le dessin gestuel : Le dessin gestuel est une technique utilisée pour capturer rapidement l'essence et le mouvement d'un sujet. Il s'agit de faire des croquis rapides et libres qui mettent l'accent sur l'action et le flux plutôt que sur les détails. Cette pratique permet de développer un sens du mouvement et de l'énergie dans vos dessins. Consacrez quelques minutes par jour à des croquis rapides pour améliorer votre capacité à capturer des poses et des compositions dynamiques.

Dessin de contour : Le dessin de contour se concentre sur les bords et les contours d'un sujet. Cette technique aide à

comprendre les formes et à améliorer la coordination œil-main. Le dessin de contour à l'aveugle, qui consiste à dessiner les contours d'un sujet sans regarder sa feuille, peut être particulièrement efficace. Il entraîne vos yeux à suivre de près les contours de l'objet, ce qui améliore la précision et la confiance dans votre travail au trait.

Études d'anatomie : La compréhension de l'anatomie humaine est essentielle pour les tatoueurs, en particulier pour concevoir des tatouages qui s'adaptent bien au corps. Étudiez les diagrammes anatomiques et entraînez-vous à dessiner les muscles, les os et les parties du corps. Ces connaissances aident à créer des dessins réalistes et proportionnés qui bougent naturellement avec le corps. Faites attention à la façon dont les différentes parties du corps interagissent et à la façon dont elles changent dans différentes positions.

Techniques d'ombrage : La maîtrise des techniques d'ombrage est essentielle pour donner de la profondeur et de la dimension à vos dessins. Pratiquez différentes méthodes d'ombrage telles que les hachures, les hachures croisées, les pointillés et les mélanges. Expérimentez la lumière et l'ombre pour créer des effets réalistes. Comprendre comment la lumière interagit avec différentes surfaces permet de créer des tatouages convaincants et visuellement attrayants.

Composition et mise en page : Une composition efficace consiste à disposer les éléments de manière esthétique et équilibrée. Pratiquez différentes techniques de mise en page, telles que la règle des tiers, la symétrie et l'équilibre radial.

L'esquisse de maquettes peut vous aider à expérimenter rapidement différentes compositions. Cette pratique améliore votre capacité à créer des dessins cohérents et dynamiques.

Utiliser des documents de référence : Les documents de référence sont inestimables pour améliorer vos compétences en matière de dessin. Utilisez des photos, des modèles anatomiques et le travail d'autres artistes comme références. Étudiez la manière dont les artistes expérimentés traitent les différents sujets et techniques. Cependant, efforcez-vous toujours d'apporter votre touche personnelle et d'éviter la copie directe.

Cohérence et routine : L'amélioration est le fruit d'une pratique régulière. Réservez du temps chaque jour pour dessiner et faire des croquis. La tenue d'un carnet de croquis vous permet de suivre vos progrès et d'expérimenter librement. Relevez régulièrement le défi de nouveaux sujets et de nouvelles techniques afin de repousser vos limites et d'élargir votre champ de compétences.

En intégrant ces techniques à votre routine d'entraînement, vous pouvez améliorer considérablement vos compétences en matière de dessin à main levée et d'esquisse. Ces capacités sont essentielles pour créer des motifs de tatouage originaux et de haute qualité qui plaisent aux clients et mettent en valeur votre talent artistique.

Outils de conception numérique : Utilisation de logiciels pour la conception de tatouages

Dans l'industrie moderne du tatouage, les outils de conception numérique sont devenus inestimables pour créer des motifs de tatouage détaillés et précis. Ces outils offrent toute une série de fonctions qui rationalisent le processus de conception et améliorent la créativité. Voici un aperçu complet de l'utilisation des logiciels de conception de tatouages.

Avantages des outils numériques : Les outils de conception numérique offrent plusieurs avantages par rapport aux méthodes traditionnelles. Ils permettent des ajustements faciles, des détails précis et des révisions rapides. Les artistes peuvent expérimenter différents styles, couleurs et compositions sans s'engager dans une conception finale. En outre, les outils numériques facilitent la collaboration avec les clients, ce qui permet d'obtenir un retour d'information et des modifications en temps réel.

Logiciels populaires : Plusieurs logiciels sont populaires parmi les tatoueurs. Adobe Photoshop et Illustrator sont des standards de l'industrie, connus pour leurs fonctionnalités robustes et leur polyvalence. Photoshop est excellent pour créer des dessins détaillés et superposés et pour manipuler des photos, tandis qu'Illustrator est idéal pour les graphiques vectoriels et les lignes épurées. Procreate, une application pour iPad, a également gagné en popularité grâce à son interface conviviale et à ses puissantes capacités de dessin.

Techniques de dessin numérique : L'apprentissage des techniques de dessin numérique est essentiel pour tirer le meilleur parti de ces outils. Comprendre les calques est fondamental ; ils vous permettent de séparer les différents

éléments de votre dessin, ce qui facilite la modification de parties spécifiques sans affecter l'ensemble de l'image. Utilisez l'outil pinceau pour obtenir divers effets, tels que l'ombrage, la texture et les détails. Les brosses personnalisées peuvent reproduire des styles de tatouage traditionnels tels que les pointillés, les hachures et les effets d'aquarelle.

Création de pochoirs : Les outils numériques sont particulièrement utiles pour créer des pochoirs précis. Commencez par tracer les contours de votre dessin sur un calque séparé en utilisant une couleur très contrastée. Ce calque servira de pochoir. Utilisez l'outil plume dans Illustrator ou l'outil pinceau dans Photoshop pour créer des lignes nettes et lisses. Une fois le contour terminé, inversez les couleurs pour créer un pochoir très contrasté qui pourra être imprimé et transféré sur la peau du client.

Théorie et application de la couleur : Les outils numériques permettent de faire de nombreuses expériences avec les couleurs. Utilisez la roue chromatique et les bibliothèques d'échantillons pour explorer différents schémas et combinaisons de couleurs. Les plateformes numériques vous permettent de voir comment les différentes couleurs interagissent et d'ajuster facilement les teintes, la saturation et la luminosité. Cette expérimentation permet de créer des motifs de tatouage harmonieux et éclatants.

Texture et ombrage : Les textures et les ombres ajoutent de la profondeur et du réalisme à vos dessins numériques. Utilisez différentes brosses et techniques pour imiter les méthodes

d'ombrage traditionnelles des tatouages. Par exemple, utilisez un pinceau rond et doux pour obtenir des dégradés lisses ou un pinceau à pointillés pour l'ombrage des points. Expérimentez les modes de fusion des calques pour obtenir divers effets, tels que la superposition de textures ou l'amélioration du contraste.

Intégration de photos : L'intégration de photos dans vos créations peut ajouter du réalisme et des détails. Utilisez des images haute résolution et intégrez-les de manière transparente dans votre œuvre. Les outils de fusion et de masquage de Photoshop vous permettent de combiner efficacement des photos avec des dessins numériques. Cette technique est particulièrement utile pour créer des portraits réalistes et des dessins complexes.

Collaboration et retour d'information de la part des clients : Les outils numériques facilitent la collaboration avec les clients. Partagez vos dessins par voie électronique, ce qui permet aux clients de les examiner et de faire part de leurs commentaires. Utilisez des fonctions logicielles telles que les commentaires et les annotations pour communiquer les changements et les suggestions. Ce processus interactif permet de s'assurer que la conception finale correspond à la vision et aux attentes du client.

Exportation et impression : Une fois la conception terminée, exportez-la dans un format haute résolution adapté à l'impression. Les formats courants sont PNG, JPEG et PDF. Veillez à ce que la résolution soit d'au moins 300 ppp pour préserver la clarté et les détails. Imprimez le dessin pour créer

un pochoir ou pour fournir au client un aperçu détaillé du tatouage final.

En maîtrisant les outils de conception numérique, les tatoueurs peuvent améliorer leur processus créatif, gagner en efficacité et fournir des dessins de haute qualité qui répondent aux attentes des clients. Ces outils sont inestimables pour l'art moderne du tatouage, car ils offrent des possibilités infinies d'innovation et de précision.

Création de motifs personnalisés : Travailler avec les clients pour développer des tatouages uniques et personnalisés

La création de tatouages personnalisés est un processus de collaboration qui associe l'expertise de l'artiste à la vision du client. Ce partenariat garantit que chaque tatouage est unique et significatif sur le plan personnel. Voici comment travailler efficacement avec les clients pour créer des tatouages personnalisés.

Consultation initiale : La consultation initiale est une étape cruciale pour comprendre les idées et les préférences du client. Au cours de cette réunion, discutez de la vision du client, notamment du thème, du style et des éléments qu'il souhaite voir figurer sur le tatouage. Demandez s'il y a des significations symboliques ou des histoires personnelles qu'il souhaite incorporer. Prendre des notes détaillées permet de saisir l'essence de leurs idées.

Recherche et inspiration : Après la consultation, effectuez des recherches pour trouver l'inspiration et les références. Examinez les symboles, les motifs culturels et les styles artistiques qui correspondent à la vision du client. La création d'un tableau d'ambiance avec des images, des croquis et des schémas de couleurs peut aider à visualiser le concept et servir de référence tout au long du processus de conception.

Élaboration du concept : Commencez par dessiner des concepts bruts basés sur la consultation et la recherche. Créez plusieurs variantes pour explorer différentes compositions et différents éléments. Cette étape est consacrée au brainstorming et à l'expérimentation d'idées.

<u>Partagez ces premières esquisses avec le client afin de recueillir ses commentaires et d'affiner le concept.</u>

Commentaires et révisions du client : La collaboration avec le client se poursuit au fur et à mesure que vous affinez la conception. Présentez les concepts initiaux et discutez des ajustements ou des nouvelles idées qu'ils pourraient avoir. Encouragez une communication ouverte et soyez réceptif à ses suggestions. Effectuez des révisions en fonction des commentaires, en vous concentrant sur les détails et les éléments qui plaisent au client. Ce processus itératif permet de s'assurer que la conception finale reflète fidèlement la vision du client.

Finalisation de la conception : Une fois que le client a approuvé le concept, il faut finaliser le dessin. Ajoutez des détails complexes, des ombres et des couleurs, en veillant à ce que le dessin soit cohérent et équilibré. Faites attention à la

façon dont le dessin s'adaptera au corps du client, en tenant compte des contours naturels et des mouvements de la peau. Veiller à ce que le dessin final soit clair et précis, prêt pour la création du pochoir.

Présentation et approbation : Présenter le projet finalisé au client pour approbation. Expliquez en détail les éléments du modèle et la manière dont ils correspondent à leur vision. Montrer le modèle sous différents angles et comment il s'adaptera au corps du client. Répondre à toute modification ou préoccupation de dernière minute pour s'assurer que le client est entièrement satisfait.

Création du pochoir : Transférer le dessin final sur le papier à pochoir à l'aide d'une photocopieuse thermique ou à la main. Le pochoir fournit un contour précis qui guide le processus de tatouage. Veillez à ce que le pochoir soit clair et précis, et qu'il capture tous les détails essentiels. Testez le pochoir sur la peau du client pour vérifier son emplacement et faire les ajustements nécessaires.

Préparation de la séance de tatouage : Préparez la séance de tatouage en créant un espace de travail propre et organisé. Disposez tous les outils et matériaux nécessaires à portée de main. Expliquez au client à quoi il doit s'attendre pendant la séance, notamment la durée, les niveaux de douleur et les instructions après la séance. Le maintien d'une communication ouverte tout au long de la séance permet au client de se sentir à l'aise et d'être informé.

Instructions après le tatouage : Fournir des instructions détaillées sur les soins à prodiguer après le tatouage afin d'assurer une bonne cicatrisation et la préservation du tatouage. Expliquez l'importance de garder le tatouage propre, hydraté et protégé du soleil. Conseillez le client sur ce qu'il faut éviter, comme gratter, tremper ou exposer le tatouage à des produits chimiques agressifs. Assurer un suivi avec le client pour surveiller le processus de cicatrisation et répondre à toute préoccupation.

Établir des relations à long terme : L'établissement d'une relation solide avec les clients peut déboucher sur des relations à long terme et sur une activité récurrente. Encouragez les clients à revenir pour des retouches ou des tatouages supplémentaires. Maintenez un comportement professionnel et amical, en veillant à ce que chaque client se sente valorisé et respecté. Les expériences positives conduisent à des recommandations de bouche à oreille, qui sont inestimables pour créer une entreprise de tatouage prospère.

En suivant ces étapes, les tatoueurs peuvent créer des motifs personnalisés qui sont uniques, significatifs et adaptés aux préférences du client. Cette approche collaborative garantit que chaque tatouage est une œuvre d'art que le client chérira toute sa vie.

Chapitre 5

Styles et techniques de tatouage

Un tatouage est une affirmation : ce corps est le vôtre et vous pouvez en profiter tant que vous êtes là. - Don Ed Hardy

Le monde diversifié des styles de tatouage

L'art du tatouage est un domaine riche et diversifié, qui englobe un large éventail de styles et de techniques. Chaque style possède ses propres caractéristiques, origines culturelles et méthodes, offrant aux tatoueurs et à leurs clients d'innombrables possibilités d'expression. Comprendre ces styles et maîtriser les techniques qui leur sont associées est essentiel pour tout tatoueur désireux de créer des œuvres personnalisées de grande qualité.

Traditionnel (Old School) : Les tatouages traditionnels, également connus sous le nom de tatouages Old School, se caractérisent par leurs lignes audacieuses, leurs couleurs vives et leur imagerie emblématique. Les motifs les plus courants sont les ancres, les roses, les crânes et les thèmes nautiques. Ce style, qui trouve ses racines dans les premiers jours du tatouage occidental, est connu pour sa simplicité, sa durabilité et son attrait intemporel. L'utilisation de contours noirs solides et d'une palette de couleurs limitée permet à ces tatouages de bien vieillir, en conservant leur clarté et leur impact au fil du temps.

Néo-traditionnel : **Les** tatouages néo-traditionnels s'appuient sur les fondements du style traditionnel, mais incorporent des détails plus complexes, une palette de couleurs plus large et des éléments de réalisme. Ce style permet une plus grande expression artistique tout en conservant les lignes audacieuses et nettes qui définissent les tatouages traditionnels. Les tatouages néo-traditionnels présentent souvent des compositions élaborées avec des motifs ornés, des éléments naturels et un mélange de sujets réalistes et fantastiques.

Réalisme : Les tatouages réalistes visent à créer des représentations réalistes de sujets, qu'il s'agisse de portraits, d'animaux ou d'objets. Ce style exige un niveau élevé de compétences techniques et d'attention aux détails. Les tatouages réalistes utilisent souvent des ombres et des dégradés subtils pour obtenir un effet tridimensionnel, donnant l'impression que l'œuvre d'art est une photographie sur la peau. Ce style est particulièrement populaire pour les tatouages commémoratifs et les portraits détaillés.

Tatouage noir : Les tatouages en noir utilisent uniquement de l'encre noire pour créer des motifs frappants et très contrastés. Ce style comprend une variété de techniques telles que le travail au trait, le travail au point et les motifs géométriques. Les tatouages blackwork peuvent aller de dessins minimalistes à des compositions complexes sur l'ensemble du corps. L'accent mis sur l'encre noire permet d'obtenir des résultats audacieux et spectaculaires, avec des détails et des motifs complexes qui créent de la profondeur et de la texture.

Aquarelle : les tatouages à l'aquarelle imitent l'apparence des peintures à l'aquarelle, en utilisant des couleurs douces et fluides et des formes abstraites. Ce style est connu pour sa qualité délicate et éthérée. Pour obtenir l'effet aquarelle, il faut un équilibre minutieux entre le mélange des couleurs et l'espace négatif. Les tatouages à l'aquarelle intègrent souvent des éclaboussures de couleur qui semblent s'infiltrer dans la peau, créant ainsi une esthétique fluide et rêveuse.

Japonais (Irezumi) : Les tatouages japonais, ou Irezumi, sont riches en symboles et en traditions. Ce style se caractérise par des dessins complexes qui incluent souvent des créatures mythiques, des samouraïs et des motifs naturels tels que les poissons koi, les fleurs de cerisier et les vagues. Les tatouages japonais sont généralement de grande envergure, couvrant des parties importantes du corps, et utilisent une combinaison de contours audacieux et d'ombres détaillées. Les thèmes et l'imagerie sont profondément enracinés dans la culture et le folklore japonais, ce qui ajoute des couches de signification à l'œuvre d'art.

Nouvelle école : Les tatouages New School se caractérisent par leurs traits exagérés, leurs couleurs vives et leur style cartoonesque. Ce style ludique et imaginatif permet un haut degré de créativité et incorpore souvent des éléments de graffiti et de culture pop. Les tatouages New School sont connus pour leurs compositions audacieuses et dynamiques et leurs perspectives exagérées, créant un sentiment de mouvement et d'énergie.

Dotwork : Les tatouages par points sont créés à l'aide d'une série de petits points pour former des motifs et des images complexes. Cette technique peut être utilisée pour créer des motifs abstraits ou des illustrations détaillées. Le tatouage par points exige précision et patience, car l'artiste doit placer soigneusement chaque point pour obtenir l'effet désiré. Ce style est souvent utilisé pour les motifs géométriques, les mandalas et les ombres dans les tatouages Blackwork.

Géométrique : Les tatouages géométriques se concentrent sur l'utilisation de formes et de lignes pour créer des motifs et des dessins. Ces tatouages comportent souvent des éléments symétriques et répétitifs, ce qui donne des compositions visuellement frappantes. Les tatouages géométriques peuvent être purement abstraits ou incorporer des formes reconnaissables telles que des animaux ou des objets. La précision et la symétrie requises pour ce style exigent un niveau élevé de compétences techniques et d'attention aux détails.

Techniques pour maîtriser les styles de tatouage

Pour exceller dans les différents styles de tatouage, les artistes doivent maîtriser des techniques spécifiques et affiner continuellement leurs compétences. Voici les principales techniques associées aux différents styles et la manière de les maîtriser.

Ligne audacieuse et couleur solide : Pour les tatouages traditionnels et néo-traditionnels, il est essentiel de tracer des

lignes épaisses et d'obtenir des couleurs solides. Entraînez-vous à utiliser différentes configurations d'aiguilles pour obtenir des lignes épaisses et régulières. La coloration solide exige une application lisse et uniforme de l'encre, sans taches. Travailler sur de la peau synthétique ou sur des feuilles d'entraînement permet d'affiner ces compétences.

Ombrage et estompage : Les tatouages réalistes et à l'aquarelle reposent en grande partie sur des techniques d'ombrage et d'estompage efficaces. Utilisez différents groupes d'aiguilles, tels que les magnums et les shaders, pour créer des dégradés lisses et des textures réalistes. Expérimentez en variant la pression et la vitesse pour obtenir des transitions subtiles entre les zones claires et les zones sombres.

Placement des points et précision : Les tatouages géométriques et les tatouages en pointillés exigent un placement précis des points et une grande uniformité. Entraînez-vous à créer des points réguliers et uniformes à l'aide d'une seule aiguille ou d'un crayon fin. Une pression constante de la main et un mouvement régulier sont essentiels pour obtenir des motifs nets et détaillés. Travailler sur de petites sections à la fois aide à maintenir la précision et la concentration.

Composition dynamique et théorie des couleurs : Les tatouages de la nouvelle école bénéficient d'une composition dynamique et d'une bonne compréhension de la théorie des couleurs. Étudiez l'utilisation des couleurs complémentaires et contrastées pour créer des dessins vibrants et accrocheurs. Expérimentez des perspectives exagérées et des contours

audacieux pour ajouter de la profondeur et du mouvement à votre œuvre.

Symbolisme et contexte culturel : Les tatouages japonais requièrent une connaissance du symbolisme et du contexte culturel. Étudiez l'art et le folklore japonais traditionnels pour comprendre la signification des motifs courants. Entraînez-vous à incorporer ces éléments dans des dessins cohérents à grande échelle qui s'intègrent naturellement aux contours du corps.

Tatouage à main levée et personnalisation : Les tatouages personnalisés et à main levée consistent à créer des motifs uniques et personnalisés directement sur la peau du client. Développez de solides compétences en dessin à main levée en vous entraînant régulièrement et en travaillant à partir de références. Cette technique permet une plus grande souplesse et une meilleure adaptation au corps du client, ce qui garantit un résultat parfait.

Dessin numérique et pochoir : Utilisez des outils de conception numérique pour créer des pochoirs détaillés et précis pour les tatouages complexes. Des logiciels tels que Photoshop et Procreate permettent d'affiner les dessins, d'expérimenter les couleurs et de garantir des proportions exactes. La maîtrise des outils numériques améliore l'efficacité et permet d'effectuer facilement des ajustements en fonction des commentaires des clients.

Apprentissage et adaptation continus : Le tatouage est une forme d'art en constante évolution. Tenez-vous au courant des nouvelles tendances, techniques et technologies en participant à des ateliers et à des conventions et en nouant des contacts avec d'autres artistes. Mettez-vous continuellement au défi d'expérimenter différents styles et de repousser les limites de votre créativité.

Styles traditionnels et modernes : Explorer les différents styles de tatouage

L'évolution des styles de tatouage reflète la nature dynamique de l'art et de la culture. Les styles de tatouage traditionnels et modernes offrent chacun une esthétique et des techniques distinctes, offrant aux artistes un large éventail de possibilités créatives.

Tatouages traditionnels (à l'ancienne) : Les tatouages traditionnels trouvent leur origine dans les premiers temps du tatouage occidental, en particulier chez les marins et le personnel militaire. Ce style se caractérise par des contours noirs audacieux, une palette de couleurs limitée mais vibrante et des images emblématiques telles que des ancres, des roses et des crânes. Les dessins sont directs et facilement reconnaissables, et mettent l'accent sur la simplicité et la durabilité. Les lignes épaisses et les couleurs unies garantissent que les tatouages vieillissent bien et conservent leur clarté au fil du temps.

Tatouages néo-traditionnels : Les tatouages néo-traditionnels s'appuient sur les fondements du style traditionnel, mais incorporent des détails plus complexes, une palette de couleurs plus large et des éléments de réalisme. Ce style conserve les lignes audacieuses et l'imagerie emblématique, mais ajoute de la profondeur et de la complexité grâce à des ombres, des textures et des compositions élaborées. Les tatouages néo-traditionnels présentent souvent des éléments naturels, tels que des animaux et des fleurs, rendus avec plus de détails et de flair artistique.

Réalisme : Les tatouages réalistes visent à créer des représentations réalistes de sujets, qu'il s'agisse de portraits, d'animaux ou d'objets. Ce style exige un niveau élevé de compétences techniques et d'attention aux détails. Les tatouages réalistes utilisent souvent des ombres et des dégradés subtils pour obtenir un effet tridimensionnel, donnant l'impression que l'œuvre d'art est une photographie sur la peau. Ce style est particulièrement apprécié pour les tatouages commémoratifs et les portraits détaillés, car il permet de capturer l'essence du sujet avec précision.

Tatouages abstraits : Les tatouages abstraits s'éloignent de l'imagerie traditionnelle et du réalisme, se concentrant plutôt sur les formes, les couleurs et les lignes pour transmettre l'émotion et la signification. Ce style permet une grande liberté artistique, ce qui donne souvent lieu à des dessins uniques et non conventionnels. Les tatouages abstraits peuvent être entièrement non représentatifs ou incorporer des éléments de formes reconnaissables d'une manière stylisée. L'accent est

mis sur la créativité et l'expression personnelle, faisant de chaque pièce une œuvre d'art distincte.

Tatouages géométriques : Les tatouages géométriques se concentrent sur l'utilisation de formes et de lignes pour créer des motifs et des dessins. Ces tatouages comportent souvent des éléments symétriques et répétitifs, ce qui donne des compositions visuellement frappantes. Les tatouages géométriques peuvent être purement abstraits ou incorporer des formes reconnaissables telles que des animaux ou des objets. La précision et la symétrie requises pour ce style exigent un niveau élevé de compétences techniques et d'attention aux détails.

Nouvelle école : Les tatouages New School se caractérisent par leurs traits exagérés, leurs couleurs vives et leur style cartoonesque. Ce style ludique et imaginatif permet un haut degré de créativité et incorpore souvent des éléments de graffiti et de culture pop. Les tatouages New School sont connus pour leurs compositions audacieuses et dynamiques et leurs perspectives exagérées, créant un sentiment de mouvement et d'énergie.

Japonais (Irezumi) : **Les** tatouages japonais, ou Irezumi, sont riches en symboles et en traditions. Ce style se caractérise par des dessins complexes qui incluent souvent des créatures mythiques, des samouraïs et des motifs naturels tels que les poissons koi, les fleurs de cerisier et les vagues. Les tatouages japonais sont généralement de grande envergure, couvrant des parties importantes du corps, et utilisent une combinaison de contours audacieux et d'ombres détaillées. Les thèmes et

l'imagerie sont profondément enracinés dans la culture et le folklore japonais, ce qui ajoute des couches de signification à l'œuvre d'art.

Chacun de ces styles offre des possibilités uniques d'expression et de créativité, ce qui permet aux tatoueurs de développer leur propre approche et de répondre aux diverses préférences de leurs clients. La maîtrise des différents styles accroît la polyvalence de l'artiste et sa capacité à créer des tatouages sur mesure et personnalisés qui trouvent un écho auprès de ses clients.

Techniques de travail au trait et d'ombrage : Maîtriser les bases des lignes et de l'ombrage

La maîtrise du tracé et de l'ombrage est fondamentale pour créer des tatouages de haute qualité. Ces techniques constituent l'épine dorsale de l'art du tatouage, car elles influencent l'aspect général, la profondeur et la texture du dessin.

Travail au trait : Le travail au trait consiste à créer les contours et à définir les éléments d'un tatouage. Des lignes nettes et cohérentes sont essentielles pour une apparence professionnelle. Voici les principaux aspects sur lesquels il faut se concentrer :

Cohérence : Il est essentiel que le trait soit régulier en termes de poids et de douceur. Entraînez-vous à utiliser différentes configurations d'aiguilles pour obtenir des épaisseurs de trait variées. Une main ferme et une vitesse de machine contrôlée aident à maintenir l'uniformité.

Pression : Appliquez une pression constante pour éviter les lignes irrégulières. Une pression trop forte peut provoquer des éclatements (l'encre s'étale sous la peau), tandis qu'une pression trop faible peut entraîner des lignes légères et incomplètes. La pratique et l'expérience permettent de trouver le bon équilibre.

Fluidité : veillez à ce que les lignes s'intègrent naturellement au dessin et aux contours du corps. Évitez les changements brusques de direction qui peuvent perturber l'harmonie du tatouage. Il est préférable d'opter pour des traits lisses et continus.

Lignes qui se chevauchent : Lorsque des lignes se chevauchent ou s'entrecroisent, il faut veiller à la clarté et à la précision. Les lignes qui se chevauchent doivent être nettes et distinctes afin d'éviter toute confusion et toute confusion dans le dessin.

Techniques d'ombrage : L'ombrage ajoute de la profondeur et de la dimension aux tatouages, transformant des images plates en œuvres d'art dynamiques. Les différentes techniques d'ombrage sont les suivantes :

Hachures et hachures croisées : ces techniques consistent à créer des lignes parallèles ou se croisant pour créer des ombres. Les hachures utilisent des lignes unidirectionnelles, tandis que les hachures croisées utilisent des lignes qui se croisent. Ces méthodes sont efficaces pour ajouter des effets de texture et de dégradé.

Le stippling : Le stippling consiste à créer des ombres à l'aide de points plutôt que de lignes. La densité et la taille des points déterminent l'intensité de l'ombrage. Cette technique est idéale pour obtenir des dégradés doux et des textures détaillées.

Dégradés : Les dégradés lisses passent de l'obscurité à la lumière, créant un effet tridimensionnel. Utilisez une combinaison d'aiguilles, telles que les magnums et les shaders, pour mélanger l'encre de façon homogène. Des changements graduels de pression et de vitesse de la machine permettent d'obtenir des transitions fluides.

L'estompage : Le feathering consiste à estomper délicatement les bords des zones ombrées dans la peau. Cette technique adoucit les transitions entre le clair et le foncé, améliorant ainsi l'aspect naturel du tatouage. L'estompage nécessite un toucher léger et un contrôle minutieux de la machine.

Nuances de noir et de gris : L'ombrage noir et gris utilise différentes dilutions d'encre noire pour créer diverses nuances de gris. Cette technique est essentielle pour les tatouages réalistes et les portraits, où les variations subtiles de tonalité

sont cruciales. Comprendre comment mélanger et appliquer les lavis de gris permet d'obtenir une large gamme d'effets d'ombrage.

Estomper et lisser : pour que l'ombrage soit efficace, il faut souvent que les différentes zones soient estompées en douceur. Effectuez des mouvements circulaires ou des mouvements de balayage pour mélanger les teintes. Un bon mélange permet d'éliminer les lignes trop marquées et de créer un look cohérent.

Profondeur et dimension : Tenez compte de la source de lumière lors de l'ombrage afin de créer une profondeur et une dimension réalistes. L'ombrage doit imiter la façon dont la lumière interagit avec le sujet, ce qui renforce la tridimensionnalité du tatouage.

Pratique et précision : La maîtrise du travail au trait et de l'ombrage est le fruit d'une pratique régulière et d'une attention particulière aux détails. Travaillez sur des peaux d'essai ou dessinez régulièrement pour améliorer votre maîtrise et votre technique. La précision du tracé et de l'ombrage garantit des tatouages professionnels de grande qualité.

Théorie et application des couleurs : Comprendre comment les couleurs fonctionnent ensemble et comment les appliquer efficacement

La théorie et l'application des couleurs sont des aspects cruciaux de l'art du tatouage. Comprendre comment les couleurs interagissent et comment les appliquer efficacement peut faire passer un tatouage d'ordinaire à extraordinaire. Voici un guide complet pour maîtriser la couleur dans les tatouages.

Les bases de la théorie des couleurs : La théorie des couleurs est l'étude de la façon dont les couleurs se mélangent, s'associent et contrastent entre elles. Le cercle chromatique, représentation visuelle des couleurs disposées en cercle, est un outil fondamental pour comprendre les relations entre les couleurs.

Les couleurs primaires : Le rouge, le bleu et le jaune sont les couleurs primaires. Elles ne peuvent être créées en mélangeant d'autres couleurs et servent de base à toutes les autres couleurs.

Couleurs secondaires : Le mélange de deux couleurs primaires donne des couleurs secondaires : le vert (bleu + jaune), l'orange (rouge + jaune) et le violet (rouge + bleu).

Couleurs tertiaires : Elles sont créées par le mélange d'une couleur primaire et d'une couleur secondaire, ce qui donne des teintes comme le rouge-orange, le jaune-vert et le bleu-violet.

Couleurs complémentaires : Les couleurs opposées sur la roue chromatique, comme le rouge et le vert ou le bleu et l'orange, sont complémentaires. Lorsqu'elles sont utilisées ensemble, elles créent un contraste élevé et un aspect vibrant.

Couleurs analogues : Les couleurs voisines sur le cercle chromatique, telles que le bleu, le bleu-vert et le vert, sont analogues. Ces combinaisons sont harmonieuses et agréables à

l'œil. Elles sont souvent utilisées pour des dessins plus subtils et plus cohérents.

Couleurs triadiques : Un schéma de couleurs triadiques utilise trois couleurs régulièrement réparties sur la roue chromatique, telles que le rouge, le jaune et le bleu. Cette approche permet d'obtenir une palette équilibrée et dynamique.

Harmonie des couleurs : L'harmonie des couleurs consiste à créer un équilibre agréable dans la conception. Cela peut se faire par le biais de schémas de couleurs complémentaires, analogues ou triadiques, en veillant à ce que les couleurs s'accordent plutôt qu'elles ne s'opposent.

Techniques d'application : L'application de la couleur sur les tatouages requiert de l'habileté et de la précision. Voici quelques techniques à prendre en compte :

Remplissage en aplat : le remplissage en aplat consiste à appliquer une couleur uniforme sur une zone. Cette technique nécessite une pression régulière et un mouvement constant afin d'éviter les taches et d'assurer une couverture complète.

Mélange : Mélanger les couleurs en douceur permet de créer des dégradés et des transitions. Utilisez des mouvements circulaires et des touches qui se chevauchent pour fondre une couleur dans une autre de manière transparente. Un bon mélange élimine les lignes dures et crée un aspect plus naturel.

Superposition : La superposition consiste à appliquer plusieurs couleurs par étapes afin de créer de la profondeur et de la richesse. Commencez par des couleurs claires et ajoutez

progressivement des tons plus foncés. Cette technique est utile pour créer des textures complexes et renforcer le réalisme.

Surlignage : L'ajout de reflets avec des couleurs plus claires, comme le blanc ou le jaune clair, peut renforcer l'effet tridimensionnel du tatouage. Les rehauts doivent être appliqués avec parcimonie et de manière stratégique aux endroits où la lumière arrive naturellement.

Ombrage : Les ombres sont créées avec des couleurs plus sombres pour ajouter de la profondeur et de la dimension. Comprendre la source de lumière et appliquer les ombres en conséquence améliore le réalisme du tatouage.

Saturation des couleurs : La saturation fait référence à l'intensité d'une couleur. Les couleurs fortement saturées sont vives et lumineuses, tandis que les couleurs désaturées sont plus discrètes. L'ajustement des niveaux de saturation peut créer des ambiances et des effets différents dans le dessin.

Qualité de l'encre : L'utilisation d'encres de haute qualité est essentielle pour obtenir des couleurs éclatantes et durables. Les encres de mauvaise qualité peuvent s'estomper rapidement et donner lieu à une application inégale. Choisissez toujours des marques réputées et assurez-vous que les encres sont sûres et adaptées au tatouage.

Teint du client : Tenez compte du teint du client lors de la sélection des couleurs. Certaines couleurs peuvent apparaître différemment selon le teint de la peau. Tester les couleurs sur une petite surface peut aider à déterminer l'aspect qu'elles auront une fois cicatrisées.

Suivi et entretien : Des soins appropriés sont essentiels pour préserver l'éclat des couleurs. Conseillez vos clients sur la manière d'entretenir leurs tatouages, notamment en évitant l'exposition au soleil, en gardant la zone hydratée et en suivant les instructions de cicatrisation.

En maîtrisant la théorie des couleurs et les techniques d'application, les tatoueurs peuvent créer des tatouages vibrants, harmonieux et visuellement étonnants. Comprendre comment les couleurs interagissent et comment les appliquer efficacement améliore la qualité globale et l'impact de l'œuvre d'art, garantissant que chaque tatouage est un chef-d'œuvre.

Chapitre 6

Pratique sur peau synthétique et modèles vivants

La pratique est la partie la plus difficile de l'apprentissage, et la formation est l'essence de la transformation. - Ann Voskamp

L'importance de la pratique dans le tatouage

Le tatouage est un art qui exige de la précision, du contrôle et de l'habileté. Comme pour toute autre forme d'art, la pratique est essentielle pour maîtriser ces compétences. L'entraînement sur peau synthétique et sur modèle vivant constitue un moyen sûr et efficace d'améliorer la technique, de gagner en confiance et de se préparer au tatouage dans le monde réel. Ce chapitre explore les avantages et les méthodes de l'entraînement sur peau synthétique et sur modèle vivant.

Pratiquer sur une peau synthétique

La peau synthétique est un outil inestimable pour les tatoueurs en herbe. Elle offre une surface réaliste pour s'entraîner, permettant aux artistes d'affiner leurs compétences sans la pression et le risque associés au tatouage sur peau humaine.

Voici les principaux aspects de la pratique sur peau synthétique :

Texture réaliste : La peau synthétique de haute qualité imite la texture et l'élasticité de la peau humaine. Cette similitude offre une surface d'entraînement réaliste qui aide les artistes à s'habituer à la sensation du tatouage. En s'exerçant sur une peau synthétique, les artistes apprennent à contrôler efficacement la profondeur de l'aiguille, la pression et la vitesse de la machine.

Environnement sûr : Pratiquer sur de la peau synthétique élimine le risque de causer de la douleur ou des blessures. Elle permet aux artistes d'expérimenter différentes techniques et différents styles sans les conséquences d'un tatouage permanent. Cet environnement est idéal pour les débutants qui ont besoin d'acquérir de l'assurance et d'affiner leurs compétences.

Répétition et amélioration : La peau synthétique peut être utilisée de manière répétée, ce qui permet aux artistes de s'exercer plusieurs fois sur le même dessin. Cette répétition est essentielle pour améliorer la mémoire musculaire et la cohérence. Les artistes peuvent se concentrer sur des aspects spécifiques de leur technique, tels que le travail au trait, l'ombrage et le mélange des couleurs, jusqu'à ce qu'ils atteignent le niveau de compétence souhaité.

Retour d'information et analyse : La pratique sur peau synthétique permet aux artistes d'analyser leur travail de

manière critique. Ils peuvent examiner la qualité de leurs lignes, la fluidité de leur ombrage et l'éclat de leurs couleurs. L'identification des points à améliorer aide les artistes à développer un style plus raffiné et plus professionnel.

Variété de surfaces : La peau synthétique est disponible sous différentes formes, y compris des feuilles plates, des formes en 3D et des répliques de parties du corps. S'exercer sur différentes surfaces aide les artistes à se préparer aux défis que représente le tatouage sur différentes parties du corps. Elle permet de s'exercer sur des surfaces courbes et irrégulières, simulant ainsi des scénarios de tatouage réels.

Rentable : La peau synthétique est un outil de pratique rentable. Elle est réutilisable et moins coûteuse que l'équipement nécessaire pour les modèles vivants. L'investissement dans une peau synthétique de haute qualité constitue une ressource précieuse pour la pratique continue et le développement des compétences.

Passage aux modèles vivants

Bien que la peau synthétique soit un excellent outil de pratique, le passage aux modèles vivants est une étape essentielle pour devenir un tatoueur compétent. Le tatouage sur modèle vivant introduit de nouveaux défis et considérations qui sont essentiels pour le tatouage dans le monde réel. Voici les principaux aspects de la pratique sur des modèles vivants :

Comprendre la variabilité de la peau : la peau humaine varie considérablement en termes d'épaisseur, de texture et d'élasticité. En s'exerçant sur des modèles vivants, les artistes apprennent à adapter leurs techniques aux différents types de peau. Cette capacité d'adaptation est essentielle pour obtenir des résultats cohérents et garantir la satisfaction du client.

Retour d'information en temps réel : Le tatouage sur des modèles vivants permet un retour d'information immédiat sur la technique et le confort. Les modèles peuvent communiquer leur niveau de douleur, ce qui permet aux artistes d'ajuster leur pression et leur approche en conséquence. Ce retour d'information est inestimable pour apprendre à offrir une expérience confortable et positive aux clients.

Gestion des mouvements et du positionnement : Le tatouage sur un modèle vivant nécessite de gérer ses mouvements et son positionnement. Contrairement à la peau synthétique, les modèles vivants peuvent bouger ou se déplacer pendant le processus de tatouage. Apprendre à garder le contrôle et la précision dans ces situations est essentiel pour réaliser des tatouages de haute qualité.

Pratiques d'hygiène et de sécurité : La pratique sur des modèles vivants renforce l'importance de l'hygiène et de la sécurité. Les artistes doivent respecter des protocoles de stérilisation stricts pour prévenir les infections et assurer la sécurité de leurs modèles. Cette pratique aide les artistes à développer des habitudes qui sont essentielles pour maintenir une pratique de tatouage professionnelle et réputée.

Facteurs émotionnels et psychologiques : Le tatouage n'est pas seulement un processus physique ; il implique également des facteurs émotionnels et psychologiques. En s'exerçant sur des modèles vivants, les artistes apprennent à communiquer efficacement, à gérer les attentes des clients et à assurer une présence rassurante. L'établissement de relations solides avec les clients est essentiel pour une réussite à long terme dans l'industrie du tatouage.

Développement du portefeuille : Les tatouages sur modèles vivants contribuent à enrichir le portfolio d'un artiste, en mettant en valeur ses compétences et sa polyvalence. Un portfolio diversifié avec des travaux de haute qualité sur différents types de peau et de parties du corps est essentiel pour attirer des clients et établir une réputation professionnelle.

Scénarios d'entraînement réalistes : L'entraînement sur des modèles vivants permet de simuler des scénarios de tatouage réels, notamment en ce qui concerne les différents seuils de douleur, les réactions cutanées et les facteurs environnementaux. Cette expérience prépare les artistes à la complexité et à l'imprévisibilité du tatouage professionnel.

Considérations éthiques : Lorsque l'on pratique sur des modèles vivants, il est essentiel de s'assurer qu'ils sont pleinement informés et consentants. Les artistes doivent fournir des informations détaillées sur les risques, le processus et les soins après tatouage. Le respect de l'autonomie et du bien-être des modèles est une responsabilité éthique fondamentale.

Équilibre entre la peau synthétique et la pratique du modèle vivant

La pratique sur peau synthétique et sur modèle vivant présente des avantages et des défis uniques. Équilibrer la pratique sur les deux surfaces est le moyen le plus efficace de développer des compétences complètes en matière de tatouage. Voici quelques conseils pour intégrer les deux pratiques :

Commencez par la peau synthétique : Commencez votre pratique sur une peau synthétique pour acquérir les compétences de base. Concentrez-vous sur la maîtrise du tracé, de l'ombrage et de l'application des couleurs. Utilisez la peau synthétique pour expérimenter différents styles et techniques sans la pression du tatouage sur peau humaine.

Transition progressive : Passez progressivement aux modèles vivants une fois que vous avez acquis de l'assurance dans vos compétences de base. Commencez par de petits modèles simples et passez progressivement à des pièces plus complexes. Cette approche vous permet d'acquérir de l'assurance et de l'expérience de manière contrôlée.

Demandez un retour d'information : Que vous vous entraîniez sur de la peau synthétique ou sur des modèles vivants, demandez l'avis de tatoueurs expérimentés. Les critiques constructives permettent d'identifier les points à améliorer et fournissent des conseils pour affiner votre technique.

Consignez vos progrès : Conservez un enregistrement de vos séances d'entraînement, avec des photos et des notes. Le fait de documenter vos progrès vous permet de suivre vos améliorations, d'identifier des modèles et de fixer des objectifs pour votre pratique future. Il s'agit également d'un témoignage visuel de votre évolution en tant qu'artiste.

Rester informé : Formez-vous en permanence aux nouvelles techniques, aux nouveaux outils et aux normes du secteur. Participez à des ateliers, des séminaires et des conventions pour apprendre auprès d'artistes expérimentés et vous tenir au courant des dernières tendances et pratiques.

Priorité à l'hygiène : Donnez toujours la priorité à l'hygiène et à la sécurité, que vous pratiquiez sur de la peau synthétique ou sur des modèles vivants. Suivez les protocoles de stérilisation, utilisez du matériel de haute qualité et veillez à ce que votre espace de travail soit propre et organisé. Le maintien de normes d'hygiène élevées est essentiel pour votre réputation et le bien-être de vos clients.

En incorporant la pratique sur peau synthétique et sur modèle vivant dans votre programme de formation, vous pouvez développer les compétences, la confiance et l'expérience nécessaires pour exceller dans l'industrie du tatouage. Chaque méthode d'entraînement offre des avantages uniques qui contribuent à une approche professionnelle et complète du tatouage.

Utilisation de la peau synthétique : Techniques de pratique sans modèle vivant

S'exercer sur de la peau synthétique est une étape essentielle pour les tatoueurs en herbe. C'est un moyen sûr et efficace d'affiner les techniques, de gagner en confiance et de développer un style personnel sans les risques associés au tatouage sur peau humaine. Voici les techniques et les meilleures pratiques pour tirer le meilleur parti de la peau synthétique :

Choisir la bonne peau synthétique : Les peaux synthétiques de haute qualité sont conçues pour imiter la texture et l'élasticité de la peau humaine. Recherchez des produits spécialement conçus pour la pratique du tatouage, qui sont généralement fabriqués à partir de silicone ou de caoutchouc. Ces matériaux offrent une surface réaliste qui vous permet de vous entraîner à la profondeur de l'aiguille, à la pression et aux techniques d'ombrage avec précision.

Aménagement de l'espace de travail : Créez un espace de travail propre et organisé pour vous entraîner sur de la peau synthétique. Veillez à ce que tout votre matériel, y compris les machines à tatouer, les aiguilles, les encres et les produits de nettoyage, soit à portée de main. Maintenez les normes d'hygiène en utilisant des barrières jetables et en désinfectant régulièrement les surfaces. Cette configuration permet non seulement de simuler un environnement professionnel, mais aussi d'inculquer de bonnes habitudes pour les futurs tatouages sur des modèles vivants.

Techniques de base : Commencez par les techniques de base telles que le travail au trait et les formes simples. Entraînez-vous à créer des lignes cohérentes en ajustant la profondeur et la pression de l'aiguille. Concentrez-vous sur des traits fluides et continus pour développer le contrôle et la précision. Lorsque vous serez plus à l'aise, passez à des motifs plus complexes qui intègrent des ombres et des mélanges de couleurs.

Ombrage et mélange des couleurs : L'ombrage et le mélange des couleurs sont des compétences essentielles pour créer de la profondeur et de la dimension dans les tatouages. Utilisez différentes configurations d'aiguilles, telles que les magnums et les shaders, pour pratiquer diverses techniques d'ombrage. Expérimentez les hachures, les hachures croisées et les pointillés pour obtenir différentes textures et différents dégradés. Entraînez-vous à mélanger les couleurs en superposant différentes teintes et en effectuant des mouvements circulaires pour créer des transitions fluides. La peau synthétique vous permet d'affiner ces techniques sans craindre de blesser ou d'endommager un modèle vivant.

Scénarios pratiques réalistes : Pour simuler les conditions réelles de tatouage, montez de la peau synthétique sur un objet arrondi ou une réplique de partie du corps. Cette pratique vous aide à vous adapter aux contours et aux mouvements du corps humain. Travailler sur des surfaces courbes améliore votre capacité à maintenir une profondeur et une pression d'aiguille constantes, ce qui est essentiel pour produire des tatouages propres et précis.

Retour d'information et amélioration : Après chaque séance d'entraînement, évaluez votre travail d'un œil critique. Examinez la qualité de vos lignes, la fluidité de vos ombres et l'éclat de vos couleurs. Identifiez les domaines dans lesquels vous pouvez vous améliorer et fixez des objectifs spécifiques pour votre prochaine séance d'entraînement. Demander l'avis de tatoueurs expérimentés ou de mentors peut également vous apporter des informations et des conseils précieux.

Simuler de vrais tatouages : Entraînez-vous à reproduire de vrais tatouages en utilisant des pochoirs et des images de référence. Cet exercice vous aide à développer les compétences nécessaires pour transférer avec précision des motifs du papier à la peau. Faites attention aux détails et efforcez-vous d'être précis dans tous les aspects du tatouage.

Cohérence et patience : Il faut du temps et du dévouement pour acquérir des compétences en matière de tatouage. Entraînez-vous régulièrement et soyez patient dans vos progrès. La constance est essentielle pour développer la mémoire musculaire et affiner votre technique. Célébrez les petites améliorations et utilisez chaque séance d'entraînement comme une occasion d'apprendre et de progresser.

Enregistrer les progrès : Conservez un enregistrement de vos séances d'entraînement, y compris des photos et des notes. Le fait de documenter vos progrès vous permet de suivre votre évolution, d'identifier des modèles et de fixer des objectifs pour votre pratique future. L'examen de vos travaux antérieurs

vous permet de voir le chemin parcouru et les points sur lesquels vous devez concentrer vos efforts.

En utilisant efficacement la peau synthétique, vous pouvez construire une base solide de compétences et de confiance. Cette pratique vous prépare aux défis du tatouage sur des modèles vivants et vous aide à développer la précision et le contrôle nécessaires au tatouage professionnel.

Passage aux modèles vivants : Conseils pour passer à l'action

Le passage de la peau synthétique aux modèles vivants est une étape importante dans le parcours d'un tatoueur. Tatouer sur de la peau humaine introduit de nouveaux défis et de nouvelles variables qui nécessitent de l'adaptabilité et de la confiance. Voici quelques conseils pour réussir la transition vers les modèles vivants :

Commencez par des dessins simples : Commencez par de petits motifs simples qui sont moins intimidants et plus faciles à gérer. Cette approche vous permet de vous concentrer sur la technique et le contrôle sans la pression supplémentaire de compositions complexes. Augmentez progressivement la complexité de vos dessins au fur et à mesure que vous gagnez en confiance et en expérience.

Comprendre la variabilité de la peau : l'épaisseur, la texture et l'élasticité de la peau humaine varient d'une partie du corps à l'autre et d'un individu à l'autre. Entraînez-vous sur des amis ou des volontaires ayant différents types de peau pour comprendre ces variations. Il est essentiel d'apprendre à

adapter votre technique aux différents états de la peau pour obtenir des résultats cohérents.

La communication est essentielle : Établissez une communication claire avec votre modèle vivant avant, pendant et après la séance de tatouage. Expliquez-lui le processus, répondez à ses préoccupations et veillez à ce qu'il se sente à l'aise tout au long de la séance. Encourager les commentaires de votre modèle vous permet d'ajuster votre technique et d'améliorer son expérience.

Respecter les normes d'hygiène : Il est essentiel de respecter des protocoles d'hygiène stricts lorsque l'on travaille avec des modèles vivants. Stérilisez tout le matériel, utilisez des aiguilles et des tubes jetables et portez des gants pour éviter les infections. Nettoyez et préparez soigneusement la peau avant de commencer le tatouage, et donnez des instructions de suivi pour garantir une bonne cicatrisation.

Gérer les mouvements et le positionnement : Tatouer un modèle vivant nécessite de gérer ses mouvements et sa position. Veillez à ce que votre modèle soit assis ou allongé confortablement et en toute sécurité. Utilisez des chaises et des accoudoirs réglables pour positionner la partie du corps sur laquelle vous travaillez à l'angle optimal. Communiquez avec votre modèle pour minimiser les mouvements et maintenir une surface de travail stable.

Travailler sur la gestion de la douleur : Le tatouage peut être douloureux et les seuils de douleur varient d'une personne

à l'autre. Surveillez le confort de votre modèle et adaptez votre technique en conséquence. Faire de courtes pauses et rassurer le modèle peut l'aider à gérer la douleur et à rester détendu.

Se préparer à l'inattendu : Les modèles vivants peuvent présenter des difficultés inattendues, telles que des réactions cutanées, des saignements ou des mouvements. Soyez prêt à adapter votre technique et à gérer ces situations avec calme et professionnalisme. L'expérience et la pratique amélioreront votre capacité à gérer efficacement ces variables.

Construire un portfolio : Les tatouages réalisés sur des modèles vivants enrichissent votre portfolio et mettent en valeur vos compétences et votre polyvalence. Documentez votre travail à l'aide de photos et de notes de haute qualité. Un portfolio diversifié avec différents types de peau et de parties du corps démontre votre compétence et attire des clients potentiels.

Recherchez un retour d'information constructif : Après avoir réalisé un tatouage, demandez l'avis de votre modèle et d'autres tatoueurs expérimentés. Les critiques constructives permettent d'identifier les points à améliorer et fournissent des informations précieuses sur votre technique. Utilisez ces commentaires pour affiner vos compétences et améliorer votre travail futur.

Considérations éthiques : Veillez à ce que vos modèles vivants soient pleinement informés et consentants. Discutez des risques, du processus et des soins après tatouage. Le respect de l'autonomie et du bien-être de vos modèles est une

responsabilité éthique fondamentale qui renforce la confiance et la crédibilité.

Apprentissage continu : Le passage aux modèles vivants est un processus d'apprentissage continu. Tenez-vous informé des nouvelles techniques, des nouveaux outils et des normes du secteur. Participez à des ateliers, des séminaires et des conventions pour apprendre auprès d'artistes expérimentés et vous tenir au courant des dernières tendances et pratiques.

En suivant ces conseils, vous pourrez passer en douceur et en toute confiance au tatouage de modèles vivants. Cette expérience est inestimable pour développer les compétences, l'adaptabilité et le professionnalisme nécessaires à une carrière réussie dans l'art du tatouage.

Conduite d'une séance d'entraînement : Comment organiser et mener à bien une séance d'entraînement au tatouage

Il est essentiel d'organiser une séance d'entraînement au tatouage pour perfectionner ses compétences et gagner en confiance. Une organisation et une exécution correctes garantissent que la séance est productive et bénéfique. Voici un guide complet sur l'organisation et l'exécution d'une séance d'entraînement au tatouage :

Fixer des objectifs clairs : Avant de commencer la séance d'entraînement, fixez des objectifs clairs. Déterminez les compétences ou les techniques spécifiques sur lesquelles vous

souhaitez vous concentrer, telles que le travail au trait, l'ombrage ou le mélange des couleurs. Un objectif clair vous permet de rester concentré et de mesurer efficacement vos progrès.

Préparez votre espace de travail : Veillez à ce que votre espace de travail soit propre, organisé et bien équipé. Disposez votre machine à tatouer, vos aiguilles, vos encres et vos produits de nettoyage à portée de main. Maintenez les normes d'hygiène en désinfectant les surfaces et en utilisant des barrières jetables. Un espace de travail bien préparé simule un environnement professionnel et vous aide à prendre de bonnes habitudes.

Sélectionnez votre support d'entraînement : Choisissez de vous entraîner sur une peau synthétique ou sur un modèle vivant. Chaque support a ses avantages et votre choix doit correspondre à vos objectifs. Pour les débutants, il est conseillé de commencer sur une peau synthétique afin d'acquérir les compétences de base. Au fur et à mesure que vous progressez, la pratique sur des modèles vivants vous aide à vous adapter aux conditions réelles de tatouage.

Préparation du dessin : Préparez votre dessin avant la séance d'entraînement. Créez un pochoir ou esquissez le dessin directement sur le support d'entraînement. Veillez à ce que le dessin soit clair, détaillé et adapté aux compétences sur lesquelles vous vous concentrez. Une bonne préparation permet de gagner du temps et de se concentrer sur le processus de tatouage.

Conduite de la session sur les peaux synthétiques :

➢ Monter la peau synthétique : Fixez la peau synthétique sur une surface plane ou incurvée pour imiter les contours du corps. Cette configuration vous permet de vous entraîner à maintenir une profondeur d'aiguille et une pression constantes sur différentes surfaces.
➢ Commencez par les techniques de base : Commencez par des techniques de base telles que le dessin au trait et les formes simples. Concentrez-vous sur la création de lignes nettes et cohérentes et d'ombres douces. Introduisez progressivement des motifs plus complexes au fur et à mesure que vous gagnez en confiance.
➢ Évaluer et ajuster : Arrêtez-vous régulièrement pour évaluer votre travail. Examinez la qualité de vos lignes, de vos ombres et de l'application des couleurs. Identifiez les points à améliorer et ajustez votre technique en conséquence. Cette pratique vous aide à développer votre sens critique et à affiner vos compétences.

Conduite de la session sur les modèles vivants :

➢ **Préparation du modèle :** Assurez-vous que votre modèle est pleinement informé et consentant. Discutez de la conception, du processus et des instructions après le tatouage. Préparez la peau en nettoyant et en rasant la zone à tatouer.
➢ **Positionnement et confort :** Installez votre modèle confortablement et en toute sécurité. Utilisez des chaises et des accoudoirs réglables pour vous assurer que la zone à tatouer est facilement accessible. Communiquez avec votre

modèle pour minimiser les mouvements et maintenir une surface de travail stable.
- ➤ **Application de la technique :** Appliquer le motif en utilisant les configurations d'aiguilles et les techniques appropriées. Veillez à ce que la profondeur et la pression de l'aiguille soient constantes. Surveillez le confort de votre modèle et ajustez votre technique si nécessaire.
- ➤ **Rétroaction et amélioration :** Après avoir réalisé le tatouage, demandez l'avis de votre modèle et d'autres tatoueurs expérimentés. Les critiques constructives permettent d'identifier les points à améliorer et fournissent des informations précieuses sur votre technique.

Documentez votre travail : Prenez des photos de haute qualité de vos tatouages d'entraînement. Le fait de documenter votre travail vous permet de suivre vos progrès, d'identifier des modèles et de fixer des objectifs pour votre pratique future. Une trace visuelle de votre évolution est inestimable pour constituer votre portfolio et mettre en valeur vos compétences.

Révision après la séance : Après la séance d'entraînement, examinez votre travail d'un œil critique. Comparez-le à vos objectifs et identifiez les domaines dans lesquels vous avez réussi et ceux qui doivent être améliorés. Utilisez cet examen pour planifier votre prochaine séance d'entraînement et vous concentrer sur les compétences spécifiques qui ont besoin d'être affinées.

Pratique continue : Il est essentiel de s'entraîner régulièrement pour s'améliorer en permanence. Fixez un

calendrier d'entraînement cohérent et augmentez progressivement la complexité de vos dessins. La constance et le dévouement sont essentiels pour développer la mémoire musculaire, la précision et le contrôle.

Recherchez le mentorat et les commentaires : L'échange avec des tatoueurs expérimentés et la recherche de mentors peuvent accélérer votre processus d'apprentissage. Participez à des ateliers, des séminaires et des conventions pour apprendre des professionnels du secteur. Les commentaires constructifs et les conseils permettent d'affiner votre technique et d'améliorer vos compétences générales.

En organisant et en exécutant des séances d'entraînement efficaces, vous pouvez améliorer systématiquement vos compétences en matière de tatouage. Que ce soit sur de la peau synthétique ou sur des modèles vivants, chaque séance est l'occasion d'apprendre, de progresser et de développer l'expertise nécessaire à une carrière réussie dans l'art du tatouage.

Chapitre 7

Le processus de tatouage

"Le corps est une toile, et les tatouages sont les coups de pinceau qui créent une histoire.

L'art et la science du tatouage

Le processus de tatouage est un mélange méticuleux d'art et de science, qui exige de la précision, de l'habileté et une connaissance approfondie des techniques et des outils. Chaque étape, de la préparation au suivi, est cruciale pour créer un tatouage de haute qualité et garantir la sécurité et la satisfaction du client. Ce chapitre se penche sur le processus complet du tatouage, offrant un aperçu détaillé de chaque étape.

Préparation : Préparer le terrain

La préparation est la base d'une séance de tatouage réussie. Elle consiste à mettre en place un espace de travail propre et organisé, à s'assurer que le client est à l'aise et informé, et à préparer les outils et le matériel nécessaires.

Aménagement de l'espace de travail : Un espace de travail propre et organisé est essentiel pour maintenir l'hygiène et

l'efficacité. Désinfectez toutes les surfaces, y compris la station de tatouage, les chaises et les zones environnantes. Disposez tout le matériel nécessaire, comme les machines à tatouer, les aiguilles, les encres et les produits de nettoyage, à portée de main. Utiliser des barrières jetables pour couvrir les surfaces et les outils afin d'éviter toute contamination croisée.

Stérilisation : La stérilisation est essentielle pour prévenir les infections et assurer la sécurité des patients. Il faut stériliser à l'autoclave tout le matériel réutilisable, comme les pinces et les tubes, afin de tuer les bactéries, les virus et les spores. Utilisez des aiguilles et des cartouches pré-stérilisées à usage unique. Portez des gants jetables tout au long du processus de tatouage et changez-les s'ils sont contaminés.

Consultation du client : Une consultation approfondie du client permet de comprendre sa vision et ses préférences. Discutez de la conception, de l'emplacement et de toute demande spécifique ou préoccupation qu'ils pourraient avoir. Passez en revue leurs antécédents médicaux afin d'identifier tout problème potentiel, tel que des allergies ou des problèmes de peau, qui pourrait affecter le processus de tatouage.

Préparation du dessin : Créer ou finaliser le dessin du tatouage en fonction des suggestions du client. Utilisez un pochoir ou dessinez à main levée sur la peau du client pour tracer les contours du dessin. Assurez-vous que le pochoir est correctement placé et que le client est satisfait du positionnement avant de poursuivre. Revérifier le dessin pour s'assurer qu'il est précis et complet.

Le processus de tatouage : Étape par étape

Le processus de tatouage proprement dit comporte plusieurs étapes, chacune exigeant précision et souci du détail. Voici un guide étape par étape pour réaliser un tatouage de qualité.

Préparation de la peau : Nettoyez la zone de tatouage avec une solution antiseptique pour éliminer toute saleté, huile ou bactérie. Rasez la zone à l'aide d'un rasoir jetable pour obtenir une surface lisse. Appliquez une fine couche de solution de transfert de pochoir et positionnez soigneusement le pochoir sur la peau. Laissez le pochoir sécher complètement avant de commencer le tatouage.

Le contour : Le tracé est la base du tatouage, il en définit la structure et les détails. Utilisez une aiguille à tracer pour créer des lignes nettes et cohérentes. Commencez par les grandes lignes, puis ajoutez les détails les plus fins. Gardez la main ferme et exercez une pression constante pour éviter les lignes irrégulières. Essuyez l'excès d'encre et de sang à l'aide d'un chiffon jetable pendant que vous travaillez.

Ombrage : L'ombrage ajoute de la profondeur et de la dimension au tatouage. Utilisez des aiguilles à ombrer pour créer des gradients et des transitions fluides. Utilisez différentes techniques d'ombrage, telles que les hachures, les hachures croisées et les pointillés, pour obtenir l'effet désiré.

Réglez la profondeur de l'aiguille et la vitesse de la machine en fonction de la zone à ombrer et de l'intensité souhaitée.

Coloration : Le coloriage consiste à remplir le tatouage avec des blocs de couleur ou à créer des effets de mélange. Utilisez des aiguilles magnum pour les grandes zones et des aiguilles rondes pour les petites sections. Appliquez l'encre uniformément pour éviter les taches. Mélangez les couleurs en douceur pour créer des dégradés et des transitions. Essuyez régulièrement la zone pour maintenir la visibilité et la précision.

Surlignage : Le surlignage ajoute du contraste et de l'emphase à certaines zones du tatouage. Utilisez de l'encre blanche ou de couleur claire pour créer des reflets. Appliquez les reflets avec parcimonie et de manière stratégique pour rehausser l'ensemble du dessin. Cette étape peut faire ressortir le tatouage et lui donner un effet tridimensionnel.

Touches finales : Après avoir terminé les principaux éléments du tatouage, inspectez le dessin pour détecter les incohérences ou les zones à retoucher. Ajoutez les derniers détails et assurez-vous que le tatouage est propre et cohérent. Cette étape implique une inspection et un affinage minutieux afin d'obtenir le meilleur résultat possible.

Soins post-tatouage : Assurer une bonne cicatrisation

Des soins appropriés sont indispensables pour que le tatouage cicatrise correctement et conserve sa qualité. Fournissez au client des instructions détaillées à suivre après le tatouage.

Soins immédiats : Après avoir terminé le tatouage, nettoyez la zone avec un savon doux, sans parfum, et de l'eau. Séchez la zone en tapotant avec un chiffon propre et jetable. Appliquez une fine couche d'une pommade de soin recommandée pour hydrater et protéger le tatouage.

Pansement : Recouvrez le tatouage d'un bandage stérile et non adhésif pour le protéger de la saleté et des bactéries. Certains artistes utilisent du film plastique, tandis que d'autres préfèrent les bandages respirants. Demandez au client de garder le bandage pendant quelques heures pour permettre au processus de cicatrisation de commencer.

Soins continus : Fournissez au client un guide complet de soins post-traitement. Conseillez-lui de laver délicatement le tatouage avec de l'eau et du savon doux deux fois par jour, de le sécher en tapotant et d'appliquer une fine couche de pommade de soin. Insistez sur l'importance de maintenir le tatouage propre et hydraté sans en faire trop.

Éviter les complications : Demandez au client d'éviter de tremper le tatouage dans l'eau (par exemple, dans une piscine ou un bain à remous) et de l'exposer à la lumière directe du soleil jusqu'à ce qu'il soit complètement cicatrisé. Il est déconseillé de gratter le tatouage, car cela peut provoquer une cicatrisation et une perte d'encre. Rappelez-leur de porter des vêtements amples et respirants pour éviter les irritations.

Signes d'infection : Expliquez au client les signes d'infection, tels qu'une rougeur excessive, un gonflement, du pus ou de la fièvre. Encouragez-le à vous contacter ou à consulter un médecin s'il remarque l'un de ces symptômes.

Suivi du client : Assurer la satisfaction

1. Suivi des clients après la séance de tatouage pour s'assurer qu'ils sont satisfaits du résultat et que le processus de guérison se déroule bien.
2. Contrôles : Prévoyez un rendez-vous de suivi ou une visite de contrôle avec le client après quelques semaines. Cela vous permet d'évaluer la cicatrisation et d'aborder les éventuels problèmes ou retouches nécessaires.
3. Retouches : Proposez une séance de retouche gratuite si le tatouage nécessite des ajustements après la période de cicatrisation initiale. Ce service garantit que le tatouage est le plus beau possible et qu'il conserve sa qualité.
4. Retour d'information et commentaires : Encouragez vos clients à vous faire part de leurs commentaires et de leurs appréciations sur leur expérience. Les commentaires positifs peuvent contribuer à attirer de nouveaux clients, tandis que les critiques constructives peuvent vous aider à améliorer vos techniques et vos services.

Amélioration continue : Affiner son métier

Le processus de tatouage est un voyage continu d'apprentissage et d'amélioration. Tenez-vous au courant des nouvelles techniques, des nouveaux outils et des tendances du secteur afin d'affiner vos compétences et d'offrir le meilleur service possible à vos clients.

Formation : Participez à des ateliers, des séminaires et des conventions pour apprendre auprès d'artistes expérimentés et d'experts du secteur. Participez à des cours en ligne et à des forums pour élargir vos connaissances et rester informé des derniers développements dans le domaine du tatouage.

La pratique : Une pratique régulière est essentielle pour maintenir et améliorer vos compétences. Continuez à vous entraîner sur des peaux synthétiques et des modèles vivants pour affiner vos techniques et expérimenter de nouveaux styles.

Réseautage : Créez un réseau de collègues tatoueurs et de professionnels de l'industrie. Collaborez, partagez vos idées et apprenez les uns des autres. Le réseautage peut offrir de précieuses opportunités de croissance et de développement dans votre carrière.

En maîtrisant le processus de tatouage et en cherchant continuellement à vous améliorer, vous pouvez vous assurer que chaque tatouage que vous créez est une œuvre d'art que vos clients chériront toute leur vie. Cet engagement en faveur

de l'excellence et du professionnalisme jette les bases d'une carrière réussie et épanouissante dans l'art du tatouage.

Préparation du client et de l'espace de travail : Étapes à suivre pour que la séance de tatouage se déroule sans accroc

La préparation du client et de l'espace de travail est cruciale pour la réussite et le bon déroulement d'une séance de tatouage. Une bonne préparation garantit l'hygiène, le confort du client et l'efficacité, ce qui ouvre la voie à un travail de grande qualité.

Consultation et préparation du client :

1. Consultation initiale : Commencez par une consultation approfondie pour comprendre la vision du client, ses préférences en matière de design et de placement. Discutez de toute condition médicale, allergie ou sensibilité de la peau qui pourrait affecter le processus de tatouage.

2. État de la peau : Inspectez la peau du client dans la zone à tatouer. Assurez-vous qu'elle ne présente pas de coupures, d'éruptions cutanées ou de coups de soleil. Une peau saine est essentielle pour obtenir les meilleurs résultats et une bonne cicatrisation.

3. Consentement éclairé : Expliquez au client le processus, les risques potentiels et les procédures de suivi. Veillez à ce qu'il signe un formulaire de consentement attestant qu'il comprend et accepte les conditions.

4. **Confort et positionnement** : Veillez à ce que le client soit confortablement installé. Utilisez des chaises et des accoudoirs réglables pour assurer le soutien et l'accès à la zone de tatouage. Un client confortable a moins tendance à bouger, ce qui permet d'obtenir de meilleurs résultats.

Configuration de l'espace de travail :

1. Nettoyer et stériliser : Désinfectez toutes les surfaces, y compris la station de tatouage, les chaises et les zones environnantes. Utilisez des désinfectants de qualité hospitalière pour garantir un environnement stérile.

2. Organiser les outils et les fournitures : Disposez tout le matériel nécessaire à portée de main. Il s'agit notamment des machines à tatouer, des aiguilles, des encres, des gants et des produits de nettoyage. Utilisez des plateaux ou des chariots pour organiser les outils et les rendre accessibles.

3. Barrières jetables : Recouvrez toutes les surfaces et tous les équipements de barrières jetables. Cela comprend les accoudoirs, les surfaces de travail et les machines à tatouer. Remplacez ces barrières entre les clients pour éviter toute contamination croisée.

4. Matériel stérilisé : Veiller à ce que tout le matériel réutilisable soit correctement stérilisé à l'aide d'un autoclave. Utilisez des aiguilles et des cartouches pré-stérilisées à usage unique pour chaque client.

5. Équipement de protection individuelle (EPI) : Portez des gants jetables, un masque et un tablier. Changez de gants s'ils sont contaminés et entre les différentes étapes du processus de tatouage.

Préparation de la peau :

1. Nettoyez la zone : Utilisez une solution antiseptique pour nettoyer la peau du client et éliminer toute saleté, huile ou bactérie. Cette étape permet de prévenir les infections.

2. Raser la zone : Rasez la zone tatouée à l'aide d'un rasoir jetable. Cela permet d'obtenir une surface lisse et de réduire le risque d'infection. Nettoyez à nouveau la zone après le rasage.

3. Appliquer le pochoir : Appliquez une fine couche de solution de transfert de pochoir sur la peau. Placez le pochoir avec précaution, en veillant à ce qu'il soit correctement positionné. Laissez le pochoir sécher complètement avant de commencer le tatouage.

Assurer le bon déroulement de la session :

1. Communication : Maintenez une communication ouverte avec le client tout au long de la session. Informez-le de chaque étape et vérifiez s'il est à l'aise. Répondez rapidement à toute préoccupation.

2. Hydratation et pauses : Encouragez le client à s'hydrater et à faire de courtes pauses si nécessaire. Cela permet de gérer la douleur et de réduire la fatigue, tant pour le client que pour l'artiste.

3. Surveiller l'environnement : Veillez à ce que l'espace de travail soit bien éclairé et à ce que la température soit confortable. Un bon éclairage garantit la visibilité, tandis qu'une température confortable aide le client à se détendre.

En préparant méticuleusement le client et l'espace de travail, les tatoueurs peuvent garantir une séance de tatouage efficace et sans heurts. Cette préparation est essentielle pour créer des tatouages de haute qualité et offrir une expérience positive au client.

Les contours et l'ombrage : Techniques détaillées pour le tracé et l'ombrage

Le tracé et l'ombrage sont des techniques fondamentales du tatouage qui définissent la structure et la profondeur du dessin. La maîtrise de ces techniques est essentielle pour créer des tatouages détaillés et de grande qualité.

Techniques de présentation :

1. Choisir la bonne aiguille : Utilisez une aiguille de doublure pour tracer les contours. Les aiguilles de liner sont disponibles dans différentes configurations, telles qu'une seule aiguille (1RL) pour les lignes fines et des groupes plus importants (par exemple, 5RL ou 9RL) pour les lignes plus audacieuses. Sélectionnez la taille appropriée en fonction des exigences du dessin.

2. Pression constante : Appliquez une pression constante pour obtenir des lignes uniformes. Une pression trop forte peut provoquer des éclatements, où l'encre s'étale sous la peau, tandis qu'une pression trop faible donne des lignes peu marquées. La pratique est essentielle pour développer une main stable et une pression constante.

3. Vitesse et tension de la machine : Réglez la vitesse et la tension de la machine en fonction de l'aiguille et du type de peau. Des vitesses plus élevées sont généralement utilisées pour la doublure, mais il est important de trouver le bon équilibre pour éviter d'endommager la peau.

4. Traits lisses et continus : Utilisez des traits lisses et continus pour créer des lignes nettes. Évitez les arrêts et les démarrages, car cela peut donner des lignes irrégulières. Planifiez le tracé de vos lignes pour minimiser les interruptions.

5. Étirer la peau : Utilisez votre main non-tatouante pour étirer doucement la peau. Cela aide l'aiguille à pénétrer uniformément dans la peau et crée une ligne plus lisse. Une bonne tension de la peau est essentielle pour obtenir des contours nets et précis.

6. Essuyage et nettoyage : Essuyez régulièrement l'excès d'encre et de sang à l'aide d'un chiffon propre et jetable. Le fait de garder la zone propre améliore la visibilité et garantit la précision du travail à la chaîne.

Techniques d'ombrage :

1. Choisir la bonne aiguille : Utilisez des aiguilles à ombrer pour l'ombrage. Les configurations les plus courantes sont les aiguilles rondes (RS) pour les petites surfaces et les aiguilles magnum (M1 ou M2) pour les grandes surfaces. Le choix de l'aiguille influe sur la texture et la douceur de l'ombrage.

2. Superposition : Créez progressivement des ombres en superposant les encres. Commencez par des tons clairs et ajoutez progressivement des tons plus foncés. Cette technique

crée de la profondeur et de la dimension sans surcharger la peau.

3. Ombrage directionnel : Utilisez des techniques d'ombrage directionnel telles que les hachures et les hachures croisées. Les hachures impliquent des lignes parallèles, tandis que les hachures croisées impliquent des lignes qui se croisent. Ces techniques créent des effets de texture et de dégradé.

4. L'estompage : L'estompage consiste à fondre les bords des zones ombrées dans la peau. Utilisez un toucher léger et des mouvements circulaires ou de balayage pour adoucir les transitions entre les zones claires et foncées. L'estompage donne un aspect lisse et naturel.

5. Graduations douces : Obtenez des dégradés lisses en variant la pression et la vitesse de l'aiguille. Commencez par une pression légère et augmentez progressivement pour créer une transition entre le clair et le foncé. Une pratique régulière permet d'acquérir la maîtrise des dégradés.

6. Profondeur et dimension : Tenez compte de la source de lumière et de l'ombrage pour créer une profondeur et une dimension réalistes. Appliquez des ombres plus foncées là où les ombres tombent naturellement et des ombres plus claires là où la lumière frappe. Cette approche renforce le caractère tridimensionnel du tatouage.

Techniques de mélange :

1. Mélange de couleurs : Pour les tatouages en couleur, mélanger les différentes teintes permet d'obtenir des transitions douces. Appliquez d'abord la couleur la plus claire, puis estompez la couleur la plus foncée en effectuant des mouvements circulaires. Un léger chevauchement des couleurs permet d'obtenir un mélange homogène.

2. Le lavage de gris : L'ombrage au lavis gris consiste à diluer de l'encre noire avec de l'eau distillée pour créer différentes nuances de gris. Utilisez différentes dilutions pour créer des dégradés et obtenir une gamme de tons. Le lavis gris est essentiel pour les portraits réalistes et les dessins détaillés.

Pratique et précision :

1. S'entraîner sur une peau synthétique : Avant de travailler sur des modèles vivants, entraînez-vous à tracer des contours et des ombres sur de la peau synthétique. Cela permet de développer la mémoire musculaire et la précision.

2. Évaluer et ajuster : Évaluez continuellement votre travail pendant le processus de tatouage. Effectuez les ajustements nécessaires pour améliorer la qualité du trait et la fluidité de l'ombrage. L'autocritique constructive et les commentaires d'artistes expérimentés sont inestimables.

En maîtrisant les techniques de tracé et d'ombrage, les tatoueurs peuvent créer des motifs détaillés et dynamiques. Ces compétences sont la base de l'art du tatouage, permettant aux artistes de produire des tatouages de haute qualité avec de la profondeur, de la texture et de la précision.

Coloration et touches finales : Comment appliquer la couleur et les dernières touches pour une finition professionnelle

L'application de la couleur et les finitions sont des étapes essentielles du processus de tatouage. Ces techniques donnent vie au dessin, en lui donnant de l'éclat et de la profondeur. La maîtrise de l'application des couleurs et des finitions garantit un résultat final professionnel et soigné.

Techniques de coloriage :

1. Choisir les bonnes aiguilles : Utilisez des aiguilles magnum pour les grandes surfaces de couleur et des aiguilles rondes pour les petites surfaces. Les aiguilles magnum permettent une couverture lisse et uniforme, tandis que les aiguilles rondes sont idéales pour les travaux détaillés.

2. Superposer les couleurs : Faites monter la couleur progressivement en la superposant. Commencez par une base claire et ajoutez des nuances plus foncées par-dessus. Cette technique permet d'éviter la sursaturation et de mieux

contrôler l'intensité de la couleur. La superposition permet également d'obtenir des teintes riches et vibrantes.

3. Mélanger les couleurs : Pour créer des transitions de couleurs douces, mélangez les couleurs de façon homogène. Appliquez d'abord la couleur la plus claire, puis estompez la couleur la plus foncée en effectuant des mouvements circulaires ou de balayage. Un léger chevauchement des couleurs permet d'obtenir un effet de dégradé. Entraînez-vous à estomper les couleurs sur une peau synthétique pour acquérir cohérence et précision.

4. Saturation des couleurs : Veillez à ce que la saturation des couleurs soit homogène en appliquant une pression et une profondeur d'aiguille constantes. Une pression inégale peut entraîner l'apparition de taches ou de zones décolorées. Ajustez votre technique en fonction du type de peau et de l'emplacement pour obtenir une répartition uniforme de la couleur.

5. Mise en valeur et atténuation : Utilisez les techniques de mise en valeur et d'atténuation pour ajouter de la dimension. Appliquez des couleurs plus claires, comme le blanc ou le jaune clair, aux endroits où la lumière arrive naturellement. Utilisez des teintes plus sombres pour les ombres et les zones en retrait. Cette approche renforce la tridimensionnalité et le réalisme du tatouage.

6. Palette de couleurs : Choisissez une palette de couleurs cohérente qui s'harmonise avec le dessin et la couleur de la peau. Tenez compte de l'interaction des couleurs et de la façon dont elles vieilliront avec le temps. Les encres de haute qualité garantissent des couleurs éclatantes et durables.

Touches finales :

1. Renforcement des lignes : Après l'application de la couleur, renforcez les contours pour qu'ils soient nets et clairs. Cette étape améliore la définition et le contraste du tatouage. Utilisez une aiguille à liner et exercez une pression constante pour obtenir des lignes nettes et précises.

2. Travail de détail : Ajoutez des détails et des textures complexes pour rehausser l'ensemble du dessin. Utilisez des aiguilles fines pour les petits éléments, tels que les points, les lignes et les textures. Le travail de détail ajoute de la profondeur et de la complexité au tatouage, ce qui le rend plus attrayant visuellement.

3. Les rehauts de blanc : L'ajout de rehauts de blanc peut faire ressortir certains éléments et leur donner une finition soignée. Utilisez l'encre blanche avec parcimonie pour mettre en évidence des zones spécifiques, telles que les reflets ou les points lumineux. Cette technique renforce le contraste et ajoute une touche professionnelle.

4. Nettoyage final : Une fois le tatouage terminé, nettoyez soigneusement la zone à l'aide d'un savon doux et non parfumé et d'eau. Enlevez l'excédent d'encre, de sang et de pommade. Cette étape permet de s'assurer que le tatouage est propre et de voir clairement le résultat final.

5. Évaluation et ajustement : Inspectez le tatouage sous différents angles et dans différentes conditions d'éclairage. Effectuez les ajustements nécessaires, par exemple en ajoutant de la couleur ou en renforçant les lignes. L'attention portée aux détails au cours de cette étape finale garantit un résultat de la plus haute qualité.

Instructions d'entretien :

1. Soins immédiats : Appliquez une fine couche de la pommade recommandée sur le tatouage. Couvrez la zone avec un bandage stérile et non adhésif ou un film plastique pour la protéger de la saleté et des bactéries.

2. Éducation du client : Fournir au client des instructions détaillées sur les soins à apporter après le tatouage. Conseillez-lui de laver délicatement le tatouage avec de l'eau et du savon doux, de le sécher en tapotant et d'appliquer une fine couche de pommade de soin. Insistez sur l'importance de garder le tatouage propre et hydraté sans en faire trop.

3. Éviter les complications : Demandez au client d'éviter de tremper le tatouage dans l'eau (par exemple, dans une piscine ou un jacuzzi) et de l'exposer à la lumière directe du soleil jusqu'à ce qu'il soit complètement cicatrisé. Il est déconseillé de gratter le tatouage, car cela peut provoquer une cicatrisation et une perte d'encre. Rappelez-leur de porter des vêtements amples et respirants pour éviter les irritations.

4. Suivi : Prévoyez un rendez-vous de suivi ou une visite de contrôle avec le client après quelques semaines pour évaluer le processus de cicatrisation. Proposez une séance de retouche gratuite si nécessaire pour que le tatouage soit le plus beau possible.

Amélioration continue :

1. Pratique et retour d'information : Pratiquez continuellement l'application des couleurs et les techniques de finition sur des peaux synthétiques et des modèles vivants. Demandez l'avis d'artistes expérimentés et de mentors pour affiner vos compétences.

2. Rester informé : Tenez-vous au courant des nouvelles techniques, des nouveaux outils et des tendances du secteur. Participez à des ateliers, des séminaires et des conventions pour apprendre des experts et améliorer vos connaissances.

En maîtrisant l'application des couleurs et les finitions, les tatoueurs peuvent élever leur travail à un niveau professionnel. Ces techniques permettent d'obtenir des tatouages éclatants, détaillés et soignés, qui résistent à l'épreuve du temps et reflètent les compétences et le dévouement de l'artiste.

Chapitre 8

Techniques avancées et spécialisations

"Une œuvre d'art est un monde en soi qui reflète les sens et les émotions du monde de l'artiste. - Hans Hofmann_

L'évolution de l'art du tatouage

L'art du tatouage continue d'évoluer, tout comme les techniques et les spécialisations employées par les artistes. La maîtrise des techniques avancées permet non seulement d'améliorer la qualité du travail, mais aussi d'explorer de nouveaux domaines créatifs et d'offrir aux clients des expériences uniques et personnalisées. Ce chapitre se penche sur diverses techniques avancées de tatouage et de spécialisation, offrant une compréhension complète de leur application et de leurs avantages.

Techniques avancées de tatouage

Tatouages de portrait : Les tatouages de portrait requièrent des compétences exceptionnelles et une attention particulière aux détails. Ces tatouages visent à reproduire l'image d'une personne, qu'il s'agisse d'un être cher, d'une célébrité ou d'un personnage historique.

1. Images de référence : Il est essentiel de disposer d'images de référence de haute qualité. Utilisez plusieurs images pour capturer différents angles et détails. Plus la référence est détaillée, plus le tatouage sera précis.

2. Superposition et ombrage : Les portraits s'appuient fortement sur la superposition et l'ombrage pour créer de la profondeur et du réalisme. Utilisez des aiguilles fines pour les travaux détaillés et des aiguilles magnum pour les ombres douces. Montez progressivement les couches, en commençant par les teintes les plus claires et en allant vers les plus foncées.

3. Comprendre l'anatomie : Une connaissance approfondie de l'anatomie humaine est essentielle. Savoir comment la lumière et l'ombre jouent sur les traits du visage permet de créer une représentation réaliste.

Réalisme et hyperréalisme : Les tatouages réalistes s'efforcent de créer des images réalistes, tandis que l'hyperréalisme va encore plus loin, visant à produire des œuvres d'art qui semblent plus réelles que la réalité elle-même.

1. Attention aux détails : Concentrez-vous sur les détails les plus infimes, tels que la texture de la peau, les reflets et les variations subtiles de couleur. Chaque petit élément contribue au réalisme de l'ensemble.

2. Transitions douces : Il est essentiel de réaliser des transitions douces entre les couleurs et les nuances. Utilisez une combinaison de techniques de pointillage, d'ombrage doux et d'estompage.

3. Encres de haute qualité : L'utilisation d'encres de haute qualité garantit des résultats éclatants et durables. Le bon choix des couleurs peut avoir un impact significatif sur le réalisme du tatouage.

Tatouages noirs et gris : Les tatouages noirs et gris, également connus sous le nom de tatouages monochromatiques, utilisent différentes nuances de noir et de gris pour créer de la profondeur et de la dimension.

1. Techniques de lavis gris : Mélangez différentes dilutions d'encre noire avec de l'eau distillée pour créer différentes nuances de gris. Pratiquez les techniques de lavis gris pour obtenir des dégradés lisses et des ombres réalistes.

2. Contraste et profondeur : un contraste élevé est essentiel pour créer de la profondeur. Utilisez des tons plus foncés pour les ombres et des tons plus clairs pour les reflets afin de faire ressortir le dessin.

3. Texture et détails : Concentrez-vous sur l'ajout de texture et de détails fins. Des techniques telles que les pointillés et les hachures croisées peuvent renforcer le réalisme et la complexité des tatouages noirs et gris.

Tatouages géométriques et tatouages en pointillés : Les tatouages géométriques se concentrent sur les formes et les motifs, tandis que le dotwork consiste à créer des images à l'aide de points de différentes tailles et densités.

1. Précision et symétrie : Les tatouages géométriques exigent un tracé précis et de la symétrie. Utilisez des règles et des pochoirs pour maintenir la précision.

2. Densité des points : Pour le dotwork, il s'agit de contrôler la densité et la taille des points pour créer des ombres et des dégradés. Cette technique nécessite de la patience et une main ferme.

3. Combinaison de techniques : Combinez les motifs géométriques avec le pointillisme pour créer des motifs complexes et visuellement frappants. Expérimentez avec différentes formes et différents motifs pour développer des compositions uniques.

Tatouages à l'aquarelle : Les tatouages à l'aquarelle imitent l'apparence des peintures à l'aquarelle, en utilisant des couleurs vives et des formes abstraites.

1. Mélange et superposition : Pour obtenir l'effet aquarelle, il faut mélanger et superposer les couleurs avec soin. Utilisez un toucher doux et des mouvements circulaires pour créer des transitions douces.

2. Espace négatif : Incorporez des espaces négatifs pour renforcer la fluidité et la transparence du dessin. Cette technique permet d'imiter la légèreté et la fluidité de l'aquarelle.

3. Palette de couleurs : Choisissez une palette de couleurs cohérente qui imite les teintes des peintures à l'aquarelle. Les encres de haute qualité garantissent des résultats éclatants et durables.

Spécialisations en tatouage

Tatouages de recouvrement : Les tatouages de recouvrement consistent à dessiner des tatouages pour dissimuler ceux qui existent déjà. Cela nécessite de la créativité et une planification stratégique.

1. Évaluation et planification : Évaluez le tatouage existant et planifiez le motif de recouvrement en conséquence. Les motifs plus sombres et plus complexes sont généralement plus faciles à recouvrir.

2. Superposition et ombrage : Utilisez des techniques de superposition et d'ombrage pour mélanger le cover-up avec l'ancien tatouage. L'objectif est de masquer l'ancien dessin tout en créant une nouvelle œuvre d'art cohérente.

3. Consultation du client : Travailler en étroite collaboration avec le client pour comprendre ses attentes et ses préférences. Une communication claire est essentielle pour garantir la satisfaction du résultat final.

Tatouages médicaux et cosmétiques : Ces tatouages comprennent des procédures telles que le camouflage de cicatrices, la reconstruction d'aréoles et le maquillage permanent.

1. Comprendre les affections cutanées : Il est essentiel de connaître les différentes affections cutanées et la manière dont elles affectent le tatouage. Cela permet d'obtenir des résultats sûrs et efficaces.

2. Matériel spécialisé : Utilisez du matériel spécialisé et des pigments conçus pour les tatouages médicaux et cosmétiques. Ces outils sont souvent différents de ceux utilisés pour le tatouage traditionnel.

3. Précision et subtilité : les tatouages médicaux et cosmétiques exigent précision et subtilité. L'objectif est de créer des résultats d'apparence naturelle qui améliorent l'apparence et la confiance du client.

Tatouages biomécaniques et bio-organiques : Ces styles combinent des éléments de l'anatomie humaine avec des formes mécaniques ou organiques, créant ainsi des motifs futuristes et d'un autre monde.

1. Créativité et imagination : Ces styles offrent une grande liberté de création. Expérimentez la combinaison d'éléments mécaniques, tels que des engrenages et des circuits, avec des formes organiques telles que des muscles et des tendons.

2. Profondeur et dimension : Utiliser les techniques d'ombrage et de perspective pour créer de la profondeur et de la tridimensionnalité. Cela renforce le réalisme et la complexité du dessin.

3. Intégration aux contours du corps : Concevoir le tatouage de manière à ce qu'il épouse les contours naturels du corps. Cela crée un aspect cohérent et dynamique qui semble bouger avec le corps.

Irezumi japonais : Les tatouages traditionnels japonais, connus sous le nom d'Irezumi, sont riches en symboles et en histoire.

1. Connaissance culturelle : Il est essentiel de comprendre la signification culturelle et le symbolisme des motifs japonais traditionnels. Cette connaissance garantit le respect et l'authenticité des motifs.

2. Composition et fluidité : les tatouages japonais sont souvent de grande envergure et couvrent des parties importantes du corps. Veillez à la composition et à la fluidité du dessin pour vous assurer qu'il s'adapte naturellement au corps.

3. Couleur et détails : Utilisez des couleurs vives et des détails complexes pour donner vie aux motifs japonais traditionnels. Des encres de haute qualité et un travail au trait précis sont essentiels pour obtenir l'effet désiré.

Apprentissage continu et innovation

Les techniques avancées et les spécialisations nécessitent un apprentissage et une innovation continus. Les tatoueurs doivent se tenir au courant des tendances du secteur, participer à des ateliers et à des conventions, et se faire conseiller par des professionnels expérimentés. L'expérimentation et la pratique sont essentielles à la maîtrise de ces compétences avancées et à l'élargissement de votre répertoire artistique.

Ateliers et conventions : Participez aux événements du secteur pour apprendre des experts et nouer des contacts avec d'autres professionnels. Ces événements offrent de précieuses occasions d'acquérir de nouvelles connaissances et techniques.

Ressources en ligne : Utilisez les ressources en ligne, telles que les tutoriels, les forums et les cours, pour développer vos connaissances et vos compétences. L'internet fournit une mine d'informations qui peuvent améliorer votre pratique.

Mentorat : Cherchez à vous faire conseiller par des tatoueurs expérimentés. Les mentors peuvent fournir des conseils, des informations en retour et un soutien, et vous aider à naviguer

dans les complexités des techniques avancées et des spécialisations.

Pratique et expérimentation : La pratique régulière et l'expérimentation sont essentielles pour maîtriser les techniques avancées. Utilisez des peaux synthétiques et des modèles vivants pour affiner vos compétences et explorer de nouveaux styles.

Portraits et réalisme : Techniques de création de tatouages réalistes

Les tatouages de portrait et de réalisme font partie des styles les plus difficiles et les plus gratifiants de l'art du tatouage. Ces tatouages visent à capturer la ressemblance et l'essence de leurs sujets avec des détails et une précision incroyables. Voici les techniques essentielles pour créer des tatouages réalistes :

Photos de référence de haute qualité : La base d'un tatouage réussi est une photo de référence de haute qualité. Choisissez des images avec des détails clairs, un bon éclairage et une haute résolution. Plusieurs angles de référence peuvent aider à mieux comprendre les caractéristiques du sujet.

Comprendre l'anatomie : Il est essentiel de bien comprendre l'anatomie humaine. Connaître la structure du visage, l'emplacement des muscles et la façon dont la lumière interagit avec les différentes surfaces aide à créer des tatouages

réalistes. Étudiez les planches anatomiques et entraînez-vous à dessiner les traits du visage pour améliorer la précision.

Tracez des contours avec précision : Bien que les tatouages réalistes évitent souvent les contours trop marqués, un contour léger et précis peut servir de guide. Utilisez des aiguilles de liner fin pour créer des contours subtils qui aident à maintenir la structure du portrait sans l'écraser.

Superposition et ombrage : La superposition et l'ombrage sont essentiels pour obtenir de la profondeur et de la dimension. Commencez par les teintes les plus claires et augmentez progressivement jusqu'aux zones les plus sombres. Utilisez diverses techniques d'ombrage, telles que l'ombrage doux et le pointillé, pour créer des transitions douces et des textures réalistes.

Dégradés lisses : L'obtention de dégradés lisses est essentielle pour le réalisme. Utilisez des aiguilles magnum pour mélanger les nuances de façon homogène. Pratiquez les techniques d'ombrage doux pour créer des transitions douces entre les zones claires et sombres.

Texture et détails : L'ajout de texture renforce le réalisme du tatouage. Faites attention à la texture de la peau, aux mèches de cheveux et à d'autres détails fins. Utilisez des aiguilles simples ou de petites configurations pour ajouter des détails complexes sans trop solliciter la peau.

Mise en valeur et contraste : Une bonne utilisation des hautes lumières et des contrastes donne vie à un portrait. Utilisez avec parcimonie des encres blanches ou plus claires

pour ajouter des reflets aux endroits où la lumière frappe naturellement le visage. Veillez à un fort contraste entre les zones claires et les zones sombres pour renforcer la profondeur et la dimension.

Palette de couleurs réaliste : Pour que les couleurs soient réalistes, choisissez une palette qui imite les tons naturels de la peau et les variations subtiles. Utilisez des encres de haute qualité pour garantir des couleurs éclatantes et durables. Mélangez les couleurs pour obtenir les nuances parfaites pour les différentes parties du portrait.

Patience et précision : Les tatouages réalistes exigent de la patience et de la précision. Prenez le temps d'accumuler progressivement les couches et les détails. Travailler lentement et méthodiquement garantit la précision et réduit le risque d'erreurs.

Retour d'information et perfectionnement : Demandez l'avis d'artistes expérimentés et de mentors. La critique constructive permet d'identifier les points à améliorer et d'affiner les techniques. Une pratique régulière et un apprentissage continu sont essentiels pour maîtriser le réalisme.

En maîtrisant ces techniques, les tatoueurs peuvent créer des portraits étonnants et réalistes qui capturent l'essence et la personnalité de leurs sujets, faisant de chaque pièce une œuvre d'art unique.

Recouvrements et corrections : Comment gérer et corriger les tatouages anciens ou indésirables

Les tatouages de recouvrement et de correction consistent à transformer des tatouages anciens, décolorés ou indésirables en de nouveaux motifs attrayants. Ce processus nécessite de la créativité, une planification stratégique et des compétences techniques pour obtenir des résultats satisfaisants.

Évaluation et planification : La première étape d'un recouvrement ou d'une correction est une évaluation approfondie du tatouage existant. Évaluez la taille, la couleur et l'emplacement de l'ancien tatouage. Discutez avec le client de ses attentes et de ses préférences pour le nouveau dessin.

Stratégie de conception : Choisissez un motif qui peut couvrir efficacement l'ancien tatouage. Les motifs plus sombres et plus complexes sont généralement mieux adaptés. Pensez à des éléments tels que des fleurs, des mandalas ou des motifs abstraits qui peuvent masquer les lignes et les couleurs de l'ancien tatouage.

Superposition et ombrage : Utilisez des techniques de superposition et d'ombrage pour fondre l'ancien tatouage dans le nouveau. Commencez par appliquer une couche de base solide pour masquer l'ancien tatouage. Créez progressivement

des couches avec différentes teintes et textures pour créer de la profondeur et de la complexité.

Choix de la couleur : Les couleurs sombres comme le noir, le bleu foncé et les verts profonds sont efficaces pour recouvrir les vieux tatouages. Les couleurs vives peuvent être utilisées stratégiquement pour ajouter des touches et des détails. Choisissez des couleurs qui complètent le nouveau dessin et masquent efficacement l'ancienne encre.

Incorporation de l'ancien dessin : Parfois, des éléments de l'ancien tatouage peuvent être incorporés dans le nouveau dessin. Cette approche peut conférer un caractère unique au recouvrement et réduire la quantité d'encre nécessaire pour dissimuler l'ancien tatouage.

Précision et détails : Faites attention aux détails et aux bords pour vous assurer que l'ancien tatouage est complètement caché. Utilisez des aiguilles fines pour les détails et des aiguilles magnum pour les grandes surfaces. La précision de l'application garantit un résultat final propre et cohérent.

État de la peau : Tenez compte de l'état de la peau au-dessus de l'ancien tatouage. Les cicatrices ou les irrégularités de la peau peuvent affecter l'application de la nouvelle encre. Adaptez votre technique en conséquence, en exerçant une pression plus légère et en procédant à un ombrage minutieux pour tenir compte des irrégularités.

Éducation du client : Informer le client sur le processus de dissimulation et sur ses attentes réalistes. Informez le client que plusieurs séances peuvent être nécessaires pour obtenir le résultat souhaité, en particulier pour les tatouages anciens très foncés ou de grande taille.

Instructions de suivi : Fournir des instructions détaillées sur les soins à prodiguer après l'intervention afin d'assurer une bonne cicatrisation. Conseillez au client de suivre un régime de soins postopératoires strict, notamment en gardant la zone propre, hydratée et protégée du soleil.

Formation continue : Tenez-vous au courant des nouvelles techniques et des progrès réalisés dans le domaine du tatouage de recouvrement. Participez à des ateliers et à des séminaires et échangez avec d'autres professionnels pour améliorer vos compétences et vos connaissances.

En maîtrisant les techniques de recouvrement et de correction, les tatoueurs peuvent transformer des tatouages indésirables en de nouveaux dessins magnifiques, donnant aux clients un sentiment renouvelé de confiance et de satisfaction.

Effets spéciaux et tatouages en 3D : Ajouter de la profondeur et de la dimension à votre travail

Les effets spéciaux et les tatouages en 3D sont à la pointe de l'art du tatouage moderne, repoussant les limites de la

créativité et de la technique. Ces tatouages créent l'illusion de la profondeur et de la dimension, donnant l'impression que l'œuvre d'art se détache de la peau. La maîtrise de ces techniques avancées nécessite une connaissance approfondie des ombres, de la perspective et des couleurs.

Comprendre la profondeur et la perspective : Le fondement des tatouages en 3D repose sur la compréhension de la manière dont la lumière, l'ombre et la perspective créent l'illusion de la profondeur. Étudiez les principes du dessin en perspective, y compris les points de fuite et le raccourcissement, pour représenter avec précision des objets tridimensionnels sur une surface bidimensionnelle.

Techniques avancées d'ombrage : L'ombrage est essentiel pour créer de la profondeur. Utilisez une combinaison de techniques d'ombrage doux, de pointillés et de dégradés pour obtenir des transitions douces entre les zones claires et les zones sombres. L'accumulation progressive des couches renforce le réalisme du tatouage.

Lumières et ombres : Pour obtenir un effet 3D, il est essentiel de placer correctement les ombres et les lumières. Les hautes lumières doivent imiter l'endroit où la lumière frappe naturellement le sujet, tandis que les ombres doivent suivre les contours et les creux. Utilisez des encres blanches ou plus claires avec parcimonie pour créer des hautes lumières réalistes et des encres plus foncées pour les ombres profondes.

Théorie et application des couleurs : La compréhension de la théorie des couleurs renforce l'effet tridimensionnel. Utilisez des couleurs contrastées pour créer une séparation visuelle entre les éléments. Les couleurs chaudes (rouges, oranges) ont tendance à avancer, tandis que les couleurs froides (bleues, vertes) reculent, créant ainsi une impression de profondeur.

Texture et détails : L'ajout de textures renforce le réalisme des tatouages en 3D. Utilisez des aiguilles fines pour créer des textures détaillées telles que des pores de peau, des tissages de tissus ou des irrégularités de surface. L'attention portée aux détails rend le tatouage plus convaincant et visuellement attrayant.

Illusions d'optique : Les tatouages en 3D intègrent souvent des illusions d'optique pour renforcer l'effet. Des techniques comme le trompe-l'œil peuvent donner l'impression que des éléments du tatouage dépassent ou s'enfoncent dans la peau.

Superposition et profondeur : Utilisez la superposition pour créer de la profondeur dans le tatouage. Commencez par l'arrière-plan et ajoutez progressivement des éléments de premier plan. Cette approche imite la superposition naturelle des objets dans l'espace et renforce l'illusion tridimensionnelle.

Compositions dynamiques : Concevez des compositions dynamiques qui interagissent avec les contours du corps. Le placement sur des zones courbes ou proéminentes, telles que les épaules, les mollets ou les côtes, peut renforcer l'effet 3D. Veillez à ce que le dessin s'harmonise naturellement avec la forme du corps.

Collaboration avec les clients : Travailler en étroite collaboration avec les clients pour comprendre leur vision et leurs préférences. Discuter de la faisabilité de leurs idées et leur donner des conseils pour obtenir le meilleur effet 3D. Une communication claire garantit la satisfaction du client et des attentes réalistes.

Pratique et innovation : Une pratique régulière est essentielle pour maîtriser les techniques 3D. Expérimentez différents styles, sujets et approches pour affiner vos compétences. Tenez-vous au courant des nouvelles tendances et des progrès de l'art du tatouage pour repousser sans cesse les limites de votre travail.

Soins ultérieurs pour les tatouages 3D : Des soins appropriés sont essentiels pour maintenir la qualité des tatouages 3D. Fournissez à vos clients des instructions détaillées, notamment sur la manière de prendre soin de leur tatouage pendant le processus de cicatrisation et de le protéger contre l'exposition au soleil et d'autres facteurs dommageables.

En maîtrisant les effets spéciaux et les techniques de tatouage en 3D, les artistes peuvent créer des motifs visuellement étonnants et innovants qui captivent et impressionnent. Ces compétences avancées élèvent l'art du tatouage, offrant aux clients des pièces uniques et

dynamiques qui se distinguent comme de véritables œuvres d'art.

Chapitre 9

Construire son portefeuille et sa marque

"Votre marque, c'est ce que les autres disent de vous quand vous n'êtes pas là. - Jeff Bezos_

L'importance d'un portefeuille et d'une marque solides

Dans le monde compétitif de l'art du tatouage, il est essentiel de construire un solide portfolio et une marque personnelle pour se démarquer et attirer les clients. Un portfolio bien conçu met en valeur vos compétences, votre polyvalence et votre style artistique, tandis qu'une marque cohérente communique votre identité et vos valeurs professionnelles. Ensemble, ils constituent la base de votre réputation et de votre succès dans le secteur.

Créer un portefeuille convaincant

Travail diversifié et de haute qualité : votre portfolio doit présenter un large éventail de styles et de techniques afin de démontrer votre polyvalence. Incluez des exemples de différents types de tatouages, tels que des tatouages traditionnels, réalistes, en noir et gris, en couleur et abstraits. Chaque pièce doit mettre en évidence votre capacité à exécuter

divers éléments artistiques, du travail au trait fin à l'ombrage complexe et au mélange de couleurs.

Photographie professionnelle : Des images de haute qualité sont essentielles pour mettre en valeur votre travail de manière efficace. Investissez dans un bon appareil photo ou engagez un photographe professionnel pour immortaliser vos tatouages. Veillez à ce que les photos soient bien éclairées, claires et prises sous plusieurs angles afin de montrer les détails et le savoir-faire de votre travail. Évitez d'utiliser des filtres ou d'effectuer des retouches importantes, car cela risque de dénaturer le tatouage lui-même.

Photos avant et après : L'inclusion de photos avant et après des tatouages couvrants peut démontrer votre capacité à transformer d'anciens tatouages ou des tatouages indésirables en de nouveaux dessins magnifiques. Cela met en évidence non seulement vos compétences techniques, mais aussi votre créativité et votre capacité à résoudre les problèmes.

Témoignages de clients : L'intégration de témoignages de clients satisfaits ajoute de la crédibilité à votre portfolio. Des commentaires positifs et des anecdotes personnelles sur leur expérience du tatouage peuvent créer un climat de confiance avec les clients potentiels et mettre en évidence votre professionnalisme et votre service à la clientèle.

Mises à jour régulières : Mettez régulièrement votre portfolio à jour avec de nouveaux travaux. Cela montre que vous êtes actif et que vous améliorez continuellement votre art.

Supprimez les travaux plus anciens ou moins représentatifs pour vous assurer que votre portfolio reflète toujours votre niveau de compétence et votre orientation artistique actuels.

Portefeuilles numériques et physiques : Conservez des versions numériques et physiques de votre portfolio. Un portfolio numérique peut être facilement partagé sur les médias sociaux, les sites web et les galeries en ligne. Un portfolio physique, souvent sous la forme d'un livre de photos de haute qualité, est utile pour les consultations en personne et les conventions.

Développer sa marque personnelle

Définissez votre identité de marque : L'identité de votre marque est la représentation visuelle et émotionnelle de votre entreprise. Elle comprend votre logo, votre palette de couleurs, votre typographie et votre esthétique générale. Choisissez des éléments qui reflètent votre style artistique et votre personnalité. La cohérence de ces éléments sur toutes les plateformes contribue à créer une image reconnaissable et professionnelle.

Rédiger une déclaration de mission : Une déclaration de mission claire et concise communique vos valeurs, vos objectifs et ce qui vous distingue des autres artistes. Elle doit témoigner de votre engagement en faveur de la qualité, de la créativité et de la satisfaction du client. Cette déclaration peut figurer sur

votre site web, vos profils de médias sociaux et votre matériel promotionnel.

Créer un site web professionnel : Un site web bien conçu est une plaque tournante pour votre portfolio, vos coordonnées et votre système de réservation. Il doit être facile à naviguer, visuellement attrayant et adapté aux téléphones portables. Il doit comporter une page "à propos" pour présenter votre histoire et votre philosophie, une galerie de vos meilleurs travaux, des témoignages de clients et un blog pour partager vos idées et vos mises à jour.

Exploiter les médias sociaux : Les plateformes de médias sociaux comme Instagram, Facebook et Pinterest sont des outils puissants pour présenter votre travail et entrer en contact avec des clients potentiels. Postez régulièrement, en utilisant des images de haute qualité et des légendes attrayantes. Utilisez des hashtags pour accroître votre visibilité et atteindre un public plus large. Interagissez avec les personnes qui vous suivent en répondant rapidement aux commentaires et aux messages.

Réseautage et collaboration : La création d'un réseau solide au sein de la communauté des tatoueurs et des secteurs connexes peut améliorer votre image de marque. Participez à des conventions, des ateliers et des événements industriels pour entrer en contact avec d'autres artistes, des fournisseurs et des clients potentiels. Collaborez avec d'autres artistes sur des projets afin d'élargir votre champ d'action et de mettre en valeur votre polyvalence.

Expérience du client : Votre marque ne se résume pas à vos œuvres d'art, mais aussi à l'expérience que vous offrez à vos clients. Veillez à ce que votre studio soit accueillant, propre et professionnel. Communiquez de manière claire et professionnelle, de la première consultation au suivi. Les expériences positives des clients conduisent à des recommandations de bouche-à-oreille et à un renouvellement de l'activité.

Marketing et promotion : Utilisez diverses stratégies de marketing pour promouvoir votre marque. Il peut s'agir de publicité en ligne, de participation à des événements locaux, de collaborations avec des influenceurs et d'offres de promotions ou de programmes de fidélisation. Des efforts marketing cohérents et stratégiques permettent d'accroître votre visibilité et d'attirer de nouveaux clients.

Authenticité de la marque : L'authenticité est la clé de la construction d'une clientèle fidèle. Restez fidèle à votre style artistique et à vos valeurs personnelles. Les clients sont attirés par les artistes qui sont authentiques et passionnés par leur travail. L'authenticité renforce la confiance et les relations à long terme avec les clients.

Apprentissage et adaptation continus : L'industrie du tatouage est en constante évolution. Tenez-vous au courant des nouvelles tendances, des nouvelles techniques et des nouveaux outils. Améliorez continuellement vos compétences grâce à des ateliers, des cours et de la pratique. Adaptez votre marque et votre portfolio pour refléter votre croissance et le paysage changeant de l'industrie.

Suivi et analyse des performances : Suivez et analysez régulièrement les performances de vos efforts de marketing et l'engagement de votre portefeuille. Utilisez des outils d'analyse pour comprendre ce qui fonctionne et ce qui ne fonctionne pas. Ajustez vos stratégies en fonction des données afin d'optimiser votre portée et votre efficacité.

Construire une réputation

Cohérence : La cohérence de votre travail, de votre communication et de vos efforts en matière d'image de marque est un gage de fiabilité et de confiance. Les clients doivent être convaincus qu'ils recevront à chaque fois un travail de qualité et un service professionnel.

Professionnalisme : Maintenir le professionnalisme dans toutes les interactions, que ce soit en ligne ou en personne. Il s'agit notamment d'être ponctuel, respectueux et transparent avec les clients. Le professionnalisme renforce votre réputation et encourage les commentaires positifs et les recommandations.

Qualité et créativité : Concentrez-vous sur la fourniture d'une qualité et d'une créativité exceptionnelles dans chaque tatouage. Votre travail est le reflet de votre marque, et le maintien de normes élevées vous permettra de vous démarquer de vos concurrents.

Relations avec les clients : Il est essentiel d'établir des relations solides avec les clients. Soyez à l'écoute de leurs besoins et offrez-leur un service personnalisé. Faites un suivi après les rendez-vous pour vous assurer que les clients sont satisfaits de leurs tatouages et pour répondre à leurs préoccupations.

Engagement communautaire : Engagez-vous auprès de votre communauté locale en participant à des événements, en proposant des ateliers ou en soutenant des causes locales. L'engagement communautaire améliore la visibilité de votre marque et favorise une réputation positive.

En créant un portfolio convaincant et en développant une marque personnelle forte, les tatoueurs peuvent attirer plus de clients, se constituer un public fidèle et réussir à long terme dans le secteur. Cette combinaison d'excellence artistique et de stratégie de marque garantit que votre travail se démarque et trouve un écho auprès d'un large public.

Créer un portfolio professionnel : mettre en valeur vos meilleurs travaux

Un portfolio professionnel est votre outil le plus puissant pour attirer des clients et mettre en valeur vos compétences en tant que tatoueur. Il sert de curriculum vitae visuel, démontrant vos capacités techniques, votre gamme artistique et votre style personnel. Voici comment créer un portfolio qui se démarque :

Sélectionnez vos meilleurs travaux : Ne choisissez que les tatouages de la plus haute qualité pour votre portfolio. Chaque pièce doit refléter vos meilleurs efforts et mettre en valeur vos points forts. Évitez d'inclure des travaux incomplets ou de moindre qualité, car cela peut nuire à votre présentation générale. Essayez d'avoir une sélection variée qui montre votre polyvalence dans différents styles, tels que les tatouages traditionnels, réalistes, en noir et gris et en couleur.

Des images de haute qualité : Investissez dans un bon appareil photo ou engagez un photographe professionnel pour immortaliser votre travail. Des images de haute qualité sont essentielles pour mettre en valeur les détails et le savoir-faire de vos tatouages. Veillez à ce que les photos soient bien éclairées, bien cadrées et prises sous plusieurs angles. Évitez d'utiliser des filtres ou d'effectuer des retouches importantes, car ils peuvent fausser l'apparence réelle du tatouage.

Photos avant et après : L'inclusion de photos avant et après des tatouages couvrants peut démontrer votre capacité à transformer des tatouages anciens ou indésirables. Cela met en évidence non seulement vos compétences techniques, mais aussi votre créativité pour surmonter les problèmes de conception.

Témoignages de clients : Incorporez des témoignages de clients satisfaits pour ajouter de la crédibilité à votre portfolio. Des commentaires positifs et des histoires personnelles sur leur expérience du tatouage peuvent créer un climat de confiance avec les clients potentiels et mettre en évidence votre professionnalisme et votre service à la clientèle.

Mises à jour régulières : Mettez régulièrement votre portfolio à jour avec de nouveaux travaux. Cela montre que vous êtes actif et que vous améliorez continuellement votre art. Supprimez les travaux plus anciens ou moins représentatifs pour vous assurer que votre portfolio reflète toujours votre niveau de compétence et votre orientation artistique actuels.

Portefeuille numérique : Créez un portfolio numérique qui peut être facilement partagé en ligne. Utilisez des plateformes comme Instagram, Behance ou un site web personnel pour présenter votre travail. Veillez à ce que le portfolio numérique soit facile à parcourir et visuellement attrayant. Incluez des informations de contact et des liens vers vos profils de médias sociaux.

Portefeuille physique : Conservez un portfolio physique pour les consultations en personne et les conventions. Un livre de photos ou un portfolio imprimé de haute qualité permet aux clients de voir votre travail de près et d'en apprécier les détails. Veillez à ce que votre portfolio soit propre, bien organisé et présenté de manière professionnelle.

Présentation organisée : Organisez votre portfolio de manière à ce qu'il soit facile à suivre. Regroupez les styles similaires et disposez les pièces dans un ordre logique. Cela permet aux clients potentiels de trouver rapidement le type de travail qui les intéresse et de voir l'étendue de vos compétences.

Descriptions détaillées : Fournissez de brèves descriptions pour chaque pièce de votre portfolio. Incluez des informations sur le concept, les techniques utilisées et les défis que vous avez relevés. Cela permet aux clients potentiels de se faire une idée de votre processus créatif et de votre expertise technique.

Projets spéciaux et collaborations : Mettez en évidence les projets spéciaux ou les collaborations auxquels vous avez participé. Il peut s'agir d'invitations dans d'autres studios, de participations à des conventions de tatouage ou de collaborations avec d'autres artistes. Ces expériences ajoutent de la profondeur à votre portfolio et démontrent votre implication dans l'industrie.

En rassemblant et en présentant soigneusement vos meilleurs travaux, vous pouvez créer un portfolio professionnel qui mettra en valeur votre talent et attirera des clients potentiels.

Se commercialiser en tant qu'artiste : Utiliser les médias sociaux et d'autres plateformes

Le marketing en tant que tatoueur est essentiel pour construire votre marque, attirer des clients et développer votre activité. L'utilisation efficace des médias sociaux et d'autres plateformes peut considérablement améliorer votre visibilité et votre réputation. Voici comment réussir votre marketing :

Tirez parti des médias sociaux : Les plateformes de médias sociaux comme Instagram, Facebook et TikTok sont des outils puissants pour présenter votre travail et entrer en contact avec des clients potentiels.

1. Instagram : Instagram est une plateforme visuelle idéale pour les tatoueurs. Postez des images de haute qualité de vos tatouages, accompagnées de légendes engageantes qui expliquent le design et le processus. Utilisez des hashtags pertinents pour augmenter la visibilité et atteindre un public plus large. Engagez-vous auprès de vos followers en répondant rapidement aux commentaires et aux messages.

2. Facebook : Créez une page Facebook professionnelle pour partager votre travail, vos mises à jour et vos événements. Utilisez les outils publicitaires de Facebook pour cibler des groupes démographiques spécifiques et promouvoir vos services. Rejoignez des groupes liés au tatouage pour rencontrer d'autres artistes et des clients potentiels.

3. TikTok : TikTok est idéal pour les vidéos courtes et attrayantes. Partagez des vidéos en accéléré de votre processus de tatouage, des réactions de clients et du contenu en coulisses. Cela peut vous aider à toucher un public plus jeune et plus au fait des nouvelles technologies.

Créer un site web professionnel : Un site web bien conçu sert de plaque tournante pour votre portfolio, vos coordonnées et votre système de réservation. Veillez à ce que votre site soit

facile à naviguer, adapté aux mobiles et visuellement attrayant. Incluez une page "à propos" pour partager votre histoire et votre philosophie, une galerie de vos meilleurs travaux, des témoignages de clients et un blog pour partager vos idées et vos mises à jour.

Utilisez des portfolios en ligne : Des plateformes comme Behance et Dribbble vous permettent de créer des portfolios en ligne qui peuvent être facilement partagés. Ces plateformes sont fréquentées par des professionnels de la création et peuvent vous aider à atteindre un public plus large.

Optimisation SEO : Optimisez votre site web et vos profils en ligne pour les moteurs de recherche. Utilisez des mots-clés pertinents, tels que "tatoueur", "tatouages personnalisés" et les styles spécifiques dans lesquels vous vous spécialisez. Cela permet aux clients potentiels de vous trouver plus facilement grâce aux recherches en ligne.

Marketing par courriel : Créez une liste de clients et d'adeptes pour les tenir informés de vos derniers travaux, des événements à venir et des promotions spéciales. Des lettres d'information régulières peuvent contribuer à maintenir l'engagement et à encourager les clients à revenir.

Réseautage et collaboration : Participez à des conventions de tatouage, à des ateliers et à des événements industriels pour nouer des contacts avec d'autres artistes et des clients potentiels. Collaborez avec d'autres artistes sur des projets afin d'élargir votre champ d'action et de mettre en valeur votre

polyvalence. La constitution d'un réseau solide au sein de la communauté des tatoueurs améliore votre visibilité et votre réputation.

Engagement des clients : Offrez un service à la clientèle exceptionnel afin d'établir des relations solides avec vos clients. Encouragez vos clients satisfaits à laisser des commentaires positifs sur vos pages de médias sociaux et sur d'autres plateformes d'évaluation comme Google My Business et Yelp. Les recommandations de bouche à oreille sont de puissants outils de marketing.

Création de contenu : Créez et partagez régulièrement du contenu qui met en valeur votre expertise et votre personnalité. Il peut s'agir d'articles de blog, de tutoriels vidéo, de séances de questions-réponses en direct et d'un aperçu des coulisses de votre processus de création. Un contenu attrayant contribue à faire de vous une autorité dans le secteur du tatouage et à maintenir l'intérêt de votre public.

Promotions et cadeaux : Organisez des promotions et des cadeaux pour attirer de nouveaux clients et fidéliser votre public existant. Offrez des réductions, des consultations gratuites ou des marchandises en guise de prix. Ces initiatives peuvent accroître votre visibilité et susciter l'enthousiasme autour de votre marque.

En utilisant efficacement les médias sociaux et d'autres plateformes, vous pouvez vous faire connaître en tant que tatoueur professionnel et compétent. Des efforts de marketing cohérents et stratégiques permettent de construire votre marque, d'attirer des clients et de développer votre activité dans le secteur concurrentiel du tatouage.

Chapitre 10

Le commerce du tatouage

Le succès dans les affaires exige de la formation, de la discipline et un travail acharné. Mais si vous n'êtes pas effrayé par ces choses, les opportunités sont aussi grandes aujourd'hui qu'elles l'ont toujours été."_ - David Rockefeller

Comprendre l'aspect commercial du tatouage

Le tatouage n'est pas seulement une forme d'art, c'est aussi une activité commerciale. Pour prospérer en tant que tatoueur professionnel, il est essentiel de maîtriser les aspects commerciaux du secteur. Ce chapitre explore les éléments essentiels de la gestion d'une entreprise de tatouage prospère, de la gestion financière aux stratégies de marketing, en passant par les relations avec les clients et les considérations juridiques.

Création d'une entreprise

Structure de l'entreprise : La première étape de la création de votre entreprise de tatouage consiste à choisir la bonne structure juridique. Les options possibles sont l'entreprise individuelle, la société de personnes, la société à responsabilité limitée (SARL) ou la société par actions. Chaque structure a des implications différentes en termes d'impôts, de responsabilité

et d'exigences administratives. Consultez un professionnel du droit pour déterminer la structure la mieux adaptée à votre situation.

Licences et réglementations : Le tatouage est une activité très réglementée. Obtenez les licences et permis nécessaires exigés par les autorités locales et nationales. Le respect des réglementations en matière de santé et de sécurité est essentiel pour exercer votre activité en toute légalité et protéger vos clients. Des inspections régulières et le respect des normes de stérilisation sont obligatoires.

Emplacement et installation du studio : Le choix du bon emplacement pour votre studio de tatouage peut avoir un impact significatif sur votre activité. Recherchez un espace facilement accessible, bien fréquenté et offrant un environnement sûr et accueillant. Concevez votre studio de manière à ce qu'il soit propre, professionnel et confortable pour les clients. Investissez dans du matériel de haute qualité et veillez à ce que votre espace de travail réponde à toutes les normes de santé et de sécurité.

L'assurance : Protégez votre entreprise par une couverture d'assurance appropriée. L'assurance responsabilité civile générale couvre les accidents et les blessures pouvant survenir dans vos locaux. L'assurance responsabilité professionnelle, également connue sous le nom d'assurance contre les fautes professionnelles, protège contre les réclamations liées à vos services. En outre, pensez à souscrire une assurance des biens pour couvrir votre équipement et votre studio.

Gestion financière

Budgétisation et prévisions : Élaborez un budget détaillé de vos revenus et de vos dépenses. Faites le suivi de vos revenus provenant des séances de tatouage, de la vente de marchandises et d'autres sources de revenus. Surveillez vos dépenses, notamment le loyer, les fournitures, les services publics et les frais de marketing. Mettez régulièrement votre budget à jour et ajustez vos dépenses si nécessaire pour assurer votre stabilité financière.

Stratégie de tarification : Il est essentiel de fixer le bon prix pour vos services. Tenez compte de facteurs tels que votre expérience, la complexité de la conception et les prix du marché dans votre région. Fixez un prix suffisant pour couvrir vos coûts et refléter la valeur de votre travail, tout en restant compétitif. Une tarification transparente permet d'instaurer un climat de confiance avec les clients et d'éviter les malentendus.

Comptabilité et tenue de livres : Tenez des registres financiers précis pour suivre vos revenus, vos dépenses et vos bénéfices. Utilisez un logiciel de comptabilité pour rationaliser le processus et garantir l'exactitude des données. Conservez les reçus, les factures et les états financiers de manière organisée à des fins fiscales. Examinez régulièrement vos rapports financiers pour comprendre la santé financière de votre entreprise et prendre des décisions éclairées.

Obligations fiscales : Comprendre ses obligations fiscales et se conformer aux exigences fiscales fédérales, étatiques et locales. Cela comprend l'impôt sur le revenu, l'impôt sur le travail indépendant, la taxe sur les ventes (le cas échéant) et toute autre taxe pertinente. Envisagez de travailler avec un fiscaliste pour vous assurer que vous êtes en règle et pour maximiser les déductions.

Marketing et promotion

Identité de marque : Développez une identité de marque forte qui reflète votre style artistique et vos valeurs professionnelles. Votre marque comprend votre logo, votre palette de couleurs, votre typographie et votre esthétique générale. La cohérence de l'image de marque sur toutes les plateformes crée une image cohérente et reconnaissable.

Présence en ligne : Établissez une présence professionnelle en ligne grâce à un site web bien conçu et à des profils de médias sociaux actifs. Votre site web doit présenter votre portfolio, fournir des informations sur vos services et offrir aux clients un moyen facile de vous contacter. Utilisez les plateformes de médias sociaux comme Instagram, Facebook et TikTok pour partager votre travail, dialoguer avec les personnes qui vous suivent et attirer de nouveaux clients.

Référencement et publicité en ligne : Optimisez votre site web pour les moteurs de recherche afin d'accroître votre visibilité. Utilisez des mots clés pertinents, créez un contenu de haute qualité et veillez à ce que votre site soit adapté aux

téléphones portables. Envisagez d'investir dans la publicité en ligne, comme les annonces Google ou les annonces sur les médias sociaux, pour toucher un public plus large et générer du trafic vers votre site web.

Réseautage et collaboration : Créez des réseaux avec d'autres tatoueurs et professionnels de l'industrie afin de nouer des relations et d'obtenir des recommandations. Participez à des conventions de tatouage, à des ateliers et à des événements de l'industrie pour rencontrer vos pairs et présenter votre travail. Collaborez avec d'autres artistes sur des projets afin d'élargir votre champ d'action et d'attirer de nouveaux clients.

Fidélisation des clients et recommandations : Concentrez-vous sur la fidélisation des clients existants en leur fournissant un service exceptionnel et en entretenant des relations solides. Encouragez les clients satisfaits à recommander leurs amis et leur famille en leur proposant des incitations ou des programmes de fidélisation. Un bouche-à-oreille positif peut considérablement stimuler votre activité.

Relations avec les clients

Consultations et rendez-vous : Mener des consultations approfondies avec les clients pour comprendre leur vision et leurs attentes. Profitez de ce moment pour discuter des idées de conception, de l'emplacement, du prix et du suivi. Une

communication claire permet de s'assurer que le client et vous-même êtes sur la même longueur d'onde et que la séance de tatouage est réussie.

Service à la clientèle : Fournir un excellent service à la clientèle afin de créer une expérience positive pour vos clients. Soyez ponctuel, professionnel et respectueux. Soyez à l'écoute des besoins et des préoccupations de vos clients et répondez rapidement à leurs questions. Une expérience positive des clients permet de les fidéliser et de les recommander à d'autres.

Soutien après les soins : Informer les clients sur les soins à prodiguer pour que leur tatouage cicatrise bien et conserve sa qualité. Fournir des instructions écrites sur les soins après tatouage et être disponible pour répondre à toutes les questions qu'ils pourraient avoir. Assurer un suivi avec les clients pour vérifier leur processus de guérison et répondre à leurs préoccupations.

Considérations juridiques et éthiques

Contrats et dérogations : Utilisez des contrats et des dérogations pour vous protéger et protéger vos clients. Un contrat décrit les conditions du service, y compris le prix, l'approbation de la conception et les responsabilités en matière de suivi. Une renonciation vous dégage de toute responsabilité en cas de réactions indésirables ou de complications. Veillez à ce que ces documents soient clairs, complets et juridiquement contraignants.

Conformité en matière de santé et de sécurité : Respectez toutes les règles de santé et de sécurité afin de protéger vos clients et vous-même. Il s'agit notamment de stériliser correctement le matériel, d'utiliser des aiguilles jetables, de maintenir un espace de travail propre et de suivre des pratiques d'hygiène appropriées. Révisez et mettez régulièrement à jour vos protocoles de sécurité pour rester en conformité avec les normes du secteur.

Pratiques éthiques : Menez votre activité avec intégrité et professionnalisme. Respectez les souhaits de vos clients et donnez-leur des conseils honnêtes. Évitez de copier le travail d'autres artistes et demandez toujours la permission lorsque vous utilisez des images de référence. Respectez les normes éthiques dans tous les aspects de votre activité afin de vous forger une réputation positive.

Croissance et expansion

Fixer des objectifs : Fixez des objectifs à court et à long terme pour votre entreprise. Il peut s'agir d'augmenter votre clientèle, d'étendre vos services, d'ouvrir un nouveau studio ou de participer à un plus grand nombre de conventions. Le fait d'avoir des objectifs clairs vous aide à rester concentré et motivé.

Formation continue : Tenez-vous au courant des tendances du secteur et améliorez continuellement vos compétences. Participez à des ateliers, suivez des cours en ligne et faites-vous conseiller par des artistes expérimentés. La formation

continue vous permet de rester compétitif et d'offrir à vos clients les techniques et les styles les plus récents.

Diversifier les sources de revenus : Envisagez de diversifier vos sources de revenus afin d'améliorer votre stabilité financière. Il peut s'agir de vendre des marchandises, d'offrir des consultations ou des tutoriels en ligne, ou de proposer des services supplémentaires tels que le piercing ou le maquillage permanent. La diversification peut contribuer à atténuer les risques et à augmenter les revenus.

Évaluer les performances : Évaluez régulièrement les performances de votre entreprise afin d'identifier les points à améliorer. Utilisez des indicateurs clés de performance (ICP) tels que le taux de fidélisation des clients, le revenu moyen par client et le retour sur investissement du marketing pour mesurer votre succès. Prenez des décisions fondées sur des données afin d'optimiser vos activités.

Création d'une entreprise de tatouage : Considérations juridiques, licences et modèles d'entreprise

La création d'une entreprise de tatouage implique plus que des compétences artistiques ; elle nécessite une compréhension approfondie et le respect de considérations juridiques, l'obtention de licences adéquates et le choix du bon modèle d'entreprise. Voici un guide complet pour vous aider à créer une entreprise de tatouage prospère et conforme.

Considérations juridiques

Structure de l'entreprise : Choisissez la structure juridique appropriée pour votre entreprise. Les options comprennent l'entreprise individuelle, la société de personnes, la société à responsabilité limitée (SARL) ou la société par actions. Chaque structure a des implications différentes en termes de responsabilité, d'impôts et d'exigences administratives. Consultez un professionnel du droit pour déterminer la structure la mieux adaptée aux besoins de votre entreprise.

Nom commercial et enregistrement : Choisissez un nom unique et mémorable pour votre entreprise de tatouage. Assurez-vous que le nom n'est pas déjà utilisé par une autre entité en vérifiant auprès de votre bureau local d'enregistrement des entreprises. Enregistrez votre nom commercial et obtenez les permis et licences nécessaires pour exercer votre activité en toute légalité.

Zonage et emplacement : Assurez-vous que l'emplacement que vous choisissez pour votre studio est conforme aux lois et réglementations locales en matière de zonage. Certaines régions ont des zones spécifiques où les entreprises de tatouage sont autorisées à opérer. Vérifiez auprès du service local de zonage pour éviter tout problème juridique potentiel.

Contrats et dérogations : Utilisez des contrats et des dérogations pour protéger votre entreprise et vos clients. Un

contrat doit préciser les conditions du service, y compris l'approbation de la conception, la tarification et les responsabilités en matière de suivi. Une renonciation vous dégage de toute responsabilité en cas de réactions indésirables ou de complications. Veillez à ce que ces documents soient clairs, complets et juridiquement contraignants.

L'assurance : Souscrivez l'assurance nécessaire pour protéger votre entreprise. L'assurance responsabilité civile générale couvre les accidents et les blessures survenant dans vos locaux. L'assurance responsabilité civile professionnelle protège contre les réclamations liées à vos services. L'assurance des biens couvre votre équipement et votre studio. Consultez un professionnel de l'assurance pour vous assurer d'une couverture adéquate.

Conformité en matière de santé et de sécurité

Licences et permis : Les tatoueurs et les studios sont soumis à des règles strictes en matière de santé et de sécurité. Obtenez les licences et permis nécessaires exigés par les autorités locales et nationales. Il s'agit généralement d'une licence de tatoueur, d'une licence de studio et éventuellement d'une licence d'exploitation.

Stérilisation et hygiène : Respectez des pratiques strictes en matière de stérilisation et d'hygiène afin de protéger vos clients et vous-même. Utilisez des aiguilles et des tubes jetables et stérilisez le matériel réutilisable à l'aide d'un autoclave. Maintenez un espace de travail propre et organisé, et respectez

les bonnes pratiques d'hygiène des mains. Des inspections régulières par les autorités sanitaires garantissent le respect des réglementations.

Formation et certification : Suivez tous les programmes de formation et de certification requis. Certains États exigent que les tatoueurs suivent une formation spécifique sur les agents pathogènes transmissibles par le sang, les premiers secours et la réanimation cardio-pulmonaire. Le fait de rester à jour en matière de certifications démontre votre engagement en matière de sécurité et de professionnalisme.

Choisir un modèle d'entreprise

Studio indépendant : L'exploitation d'un studio indépendant vous permet de contrôler entièrement votre activité. Vous pouvez aménager l'espace en fonction de votre style, fixer vos propres horaires et créer une marque personnelle. Cependant, cela nécessite un investissement important en termes d'équipement, de loyer et de marketing.

Partenariat : Former un partenariat avec un autre artiste ou une autre entreprise peut aider à partager les coûts et les responsabilités. Veillez à ce que l'accord de partenariat soit clair et qu'il définisse les rôles, les responsabilités et les accords de partage des bénéfices de chaque partie.

Location d'un stand : La location d'un stand dans un studio bien établi vous permet de démarrer avec des coûts initiaux

moins élevés. Vous bénéficiez de la clientèle et de la réputation du studio. Cependant, vous aurez peut-être moins de contrôle sur l'environnement commercial et vous devrez vous conformer aux politiques du studio.

Entreprise de tatouage mobile : L'exploitation d'une entreprise de tatouage mobile implique de se rendre chez les clients. Ce modèle offre une certaine souplesse et des frais généraux moins élevés. Veillez à vous conformer aux réglementations locales en matière de santé et de sécurité, car les entreprises mobiles peuvent avoir des exigences particulières.

Franchise : Rejoindre une franchise de tatouage permet de bénéficier d'un modèle d'entreprise éprouvé, d'une reconnaissance de la marque et d'un soutien. Les franchisés bénéficient de systèmes, d'un marketing et d'une formation établis. Toutefois, ce modèle exige le respect des règles de la franchise et implique souvent des redevances de franchise et une participation aux bénéfices.

En comprenant parfaitement les aspects juridiques, en obtenant les licences et permis nécessaires et en choisissant le bon modèle d'entreprise, vous pouvez créer une entreprise de tatouage prospère et conforme. Cette base garantit le bon fonctionnement de votre entreprise, attire les clients et prospère dans un secteur concurrentiel.

Fixer le prix de votre travail : comment déterminer le juste prix de vos tatouages

La détermination d'un prix juste pour vos tatouages est cruciale pour le succès et la durabilité de votre entreprise de tatouage. Une tarification correcte vous permet de couvrir vos coûts, de refléter la valeur de votre travail et de rester compétitif sur le marché. Voici un guide complet pour vous aider à établir une stratégie de tarification juste et efficace.

Facteurs influençant le prix des tatouages

Expérience et niveau de compétence : Votre expérience et votre niveau de compétence ont un impact significatif sur votre prix. Les artistes plus expérimentés, qui ont fait leurs preuves et possèdent des compétences spécialisées, peuvent demander des prix plus élevés. Si vous débutez, vous pouvez baisser le prix de votre travail pour attirer des clients et constituer votre portefeuille.

Complexité du dessin : La complexité du dessin du tatouage est un facteur important dans la fixation du prix. Les dessins complexes, avec des lignes détaillées, des ombres et des mélanges de couleurs, nécessitent plus de temps et de compétences, ce qui justifie des prix plus élevés. Les motifs plus simples ou les tatouages flash, qui sont prédessinés et souvent répétés, peuvent être moins chers.

Taille et emplacement : La taille et l'emplacement du tatouage ont également une incidence sur le prix. Les tatouages plus importants couvrant des zones étendues du corps nécessitent plus de temps et de ressources, ce qui entraîne des coûts plus élevés. Certains emplacements, comme les côtes ou les mains, peuvent être plus difficiles à réaliser et nécessiter un prix plus élevé.

Temps et efforts : Tenez compte du temps et des efforts nécessaires à la création du tatouage. Cela comprend le temps consacré à la consultation, à la préparation du dessin et au processus de tatouage proprement dit. Certains artistes facturent à l'heure, ce qui garantit que le prix reflète le temps investi dans chaque pièce.

Tarifs du marché : Étudiez les tarifs du marché dans votre région pour vous assurer que vos prix sont concurrentiels. Regardez ce que demandent les autres tatoueurs ayant une expérience et des compétences similaires. Bien qu'il soit important de rester compétitif, évitez de sous-évaluer votre travail, car cela pourrait nuire à la perception de votre valeur et à votre viabilité.

Matériaux et frais généraux : Tenez compte du coût des matériaux, tels que les encres, les aiguilles et les fournitures de stérilisation, ainsi que des frais généraux tels que le loyer, les services publics et les dépenses de marketing. Il est essentiel de veiller à ce que ces coûts soient couverts dans votre tarification pour maintenir la rentabilité.

Établir une structure de prix

Taux horaire : La facturation d'un taux horaire est une pratique courante dans l'industrie du tatouage. Cette méthode garantit que vous êtes rémunéré pour le temps passé sur chaque tatouage, quelle que soit sa taille ou sa complexité.

Déterminez votre taux horaire en fonction de votre expérience, de votre niveau de compétence et des prix du marché. Soyez transparent avec vos clients en ce qui concerne votre taux horaire et fournissez des estimations basées sur le temps nécessaire.

Tarification forfaitaire : Pour les tatouages plus petits ou plus simples, une structure de prix forfaitaire peut être plus simple. Déterminez un prix en fonction de la taille et de la complexité du dessin. Cette méthode peut être intéressante pour les clients qui préfèrent connaître le coût total à l'avance.

Frais minimums : Fixez un tarif minimum pour couvrir les coûts de base liés à l'installation et à la stérilisation de l'équipement. Cela permet de s'assurer que même les petits tatouages sont rentables. Le tarif minimum doit refléter la valeur de votre temps et de vos ressources.

Citations personnalisées : Pour les dessins sur mesure, nous fournissons des devis personnalisés basés sur les détails spécifiques du tatouage. Tenez compte de facteurs tels que la complexité du dessin, la taille, l'emplacement et le temps nécessaire. Les devis personnalisés permettent une certaine flexibilité et garantissent un prix approprié pour chaque pièce.

Arrhes : Exiger un acompte pour garantir un rendez-vous. Les arrhes permettent de réduire les désistements et de s'assurer que les clients s'engagent à respecter leur rendez-vous. Le montant de l'acompte peut être forfaitaire ou correspondre à

un pourcentage du coût total estimé. Communiquez clairement votre politique en matière d'arrhes aux clients.

Communiquer les prix aux clients

Transparence : Soyez transparent avec vos clients en ce qui concerne votre structure de prix et les coûts supplémentaires éventuels. Fournissez des estimations détaillées et expliquez les facteurs qui influencent le prix. La transparence crée la confiance et aide les clients à comprendre la valeur de votre travail.

Consultations : Utilisez les consultations pour discuter des prix avec les clients. C'est l'occasion de comprendre leur budget, d'expliquer vos tarifs et de fournir un devis précis. Une communication claire pendant les consultations permet de fixer les attentes et d'éviter les malentendus.

Politiques de paiement : Établir des politiques de paiement claires et les communiquer aux clients. Précisez les méthodes de paiement acceptables, les exigences en matière de dépôt et le calendrier des paiements. Veillez à ce que les clients soient informés des frais d'annulation ou de reprogrammation.

Proposition de valeur : Mettez l'accent sur la valeur de votre travail pour les clients. Mettez en avant votre expérience, votre niveau de compétence et la qualité des matériaux que vous utilisez. Expliquez le temps et les efforts nécessaires à la création de modèles personnalisés. En démontrant la valeur de votre travail, vous justifiez vos prix et aidez les clients à

apprécier l'investissement qu'ils font. Gérer les finances et les stocks : Suivre les dépenses et les fournitures Une gestion efficace des finances et des stocks est essentielle à la viabilité et à la croissance d'une entreprise de tatouage. La tenue de registres méticuleux des dépenses et des fournitures garantit le bon fonctionnement et la rentabilité de votre entreprise.

Gestion financière

Établir un budget : Établissez un budget complet qui décrit les revenus et les dépenses prévus. Cela inclut les coûts fixes tels que le loyer, les services publics et l'assurance, ainsi que les coûts variables tels que les fournitures et le marketing. Examinez régulièrement votre budget et ajustez-le en fonction des dépenses et des recettes réelles, afin de garantir la bonne santé financière de votre entreprise.

Suivi des revenus et des dépenses : Utilisez un logiciel de comptabilité pour suivre toutes les transactions financières. Enregistrez toutes les sources de revenus, y compris les séances de tatouage, les ventes de marchandises et les pourboires. De même, documentez toutes les dépenses, de l'encre aux aiguilles en passant par les factures d'électricité et les frais de marketing. Des dossiers détaillés vous aideront à contrôler les flux de trésorerie et à prendre des décisions financières en connaissance de cause.

Préparation des impôts : Réservez une partie de vos revenus aux impôts. Comprenez vos obligations fiscales, y compris l'impôt sur le revenu, l'impôt sur les travailleurs indépendants et la taxe sur les ventes, le cas échéant. Conservez tous les

reçus et les documents financiers de manière à pouvoir y accéder facilement pendant la saison des impôts. Envisagez de faire appel à un comptable pour assurer la conformité et maximiser les déductions.

Gestion des stocks

Suivi des stocks : Maintenez un système d'inventaire pour suivre l'évolution des fournitures. Dressez la liste de tous les articles, y compris les encres, les aiguilles, les gants et les produits de nettoyage. Utilisez un logiciel de gestion des stocks ou des feuilles de calcul pour contrôler les niveaux de stock et les taux d'utilisation. Mettez régulièrement votre inventaire à jour afin d'éviter les pénuries et les surstocks.

Commander des fournitures : Établir des relations avec des fournisseurs fiables afin de garantir un approvisionnement régulier en matériel de haute qualité. Commandez en gros lorsque c'est possible pour bénéficier de réductions, mais tenez compte des dates de péremption et des limites de stockage. Prévoyez des contrôles d'inventaire réguliers et passez des commandes de manière proactive afin de maintenir des niveaux de stock adéquats.

Contrôle des coûts : Surveiller le coût des fournitures et rechercher des alternatives rentables sans compromettre la qualité. Comparez les prix de différents fournisseurs et négociez des remises pour les achats en gros. Une gestion efficace des stocks permet de contrôler les coûts et d'améliorer la rentabilité.

Réduction des déchets : Mettre en œuvre des pratiques visant à réduire les déchets et à maximiser l'utilisation des fournitures. Un stockage et une manipulation appropriés des matériaux peuvent prolonger leur durée de conservation et minimiser les pertes. Former le personnel à l'utilisation efficace des fournitures afin d'éviter les déchets inutiles.

En gérant efficacement leurs finances et leurs stocks, les tatoueurs peuvent s'assurer que leur entreprise fonctionne de manière efficace et rentable. Un suivi financier précis et une gestion efficace des stocks sont des pratiques fondamentales qui favorisent la réussite et la viabilité à long terme d'une entreprise de tatouage.

Éthique et professionnalisme : Maintenir des normes élevées dans votre pratique

Le maintien de normes élevées en matière d'éthique et de professionnalisme est essentiel à l'établissement d'un cabinet de tatouage réputé et prospère. Un comportement éthique et une conduite professionnelle renforcent non seulement la confiance des clients, mais contribuent également à l'intégrité générale de l'industrie du tatouage.

Pratiques éthiques

Consentement du client : Il faut toujours obtenir le consentement éclairé du client avant de commencer un tatouage. Expliquez clairement le processus, les risques potentiels et les instructions après le tatouage. Assurez-vous que les clients comprennent et acceptent les conditions en leur faisant signer un formulaire de consentement. Respecter leurs

décisions et leurs limites tout au long du processus de tatouage.

Confidentialité : Protégez la vie privée de vos clients. Ne divulguez pas d'informations personnelles ou de détails sur leurs tatouages sans leur permission explicite. Le maintien de la confidentialité favorise la confiance et témoigne du respect de la vie privée de vos clients.

Honnêteté et transparence : Soyez honnête et transparent avec vos clients en ce qui concerne vos compétences, vos prix et le processus de tatouage. Ne faites pas de fausses promesses et ne déformez pas vos compétences. Si un motif dépasse vos compétences, orientez le client vers un artiste plus compétent. La transparence renforce la confiance et la crédibilité.

Originalité et respect de l'art : Respecter la propriété intellectuelle des autres artistes. Évitez de copier ou de reproduire des dessins sans autorisation. Encourager les clients à rechercher des motifs uniques et personnalisés plutôt que de reproduire des tatouages existants. La promotion de l'originalité et de la créativité préserve l'intégrité de la forme d'art.

Conduite professionnelle

Hygiène et sécurité : Respecter des protocoles d'hygiène et de sécurité stricts pour protéger les clients et soi-même. Utilisez du matériel stérilisé, des aiguilles jetables et des gants. Maintenir un espace de travail propre et organisé. Mettre régulièrement à jour ses connaissances sur les normes de santé et de sécurité et se conformer aux réglementations locales.

Ponctualité et fiabilité : Être ponctuel et fiable dans toutes les interactions avec les clients. Respectez les heures de rendez-vous et communiquez rapidement si des changements sont nécessaires. Une fiabilité constante favorise une réputation positive et la fidélité des clients.

Apparence professionnelle : Maintenir une apparence et un comportement professionnels. Habillez-vous de manière appropriée et veillez à ce que votre studio reflète un environnement professionnel et accueillant. La première impression est importante et contribue à l'expérience globale des clients.

Amélioration continue : S'engager à apprendre et à s'améliorer en permanence. Tenez-vous au courant des tendances du secteur, des nouvelles techniques et des meilleures pratiques. Participez à des ateliers, des congrès et des programmes de formation pour améliorer vos compétences et vos connaissances. La démonstration d'un engagement en faveur de la croissance professionnelle souligne votre volonté d'atteindre l'excellence.

Relations avec les clients : Établir des relations solides avec les clients grâce à une communication respectueuse et attentive. Écouter leurs besoins et leur fournir un service personnalisé. Assurer un suivi après les séances de tatouage pour s'assurer de la satisfaction des clients et répondre à leurs préoccupations. Des relations positives avec les clients permettent de les fidéliser et de les recommander à d'autres.

Conclusion

Un tatouage n'est pas seulement une œuvre d'art, c'est aussi le souvenir de toute une vie.

Alors que nous arrivons à la conclusion de ce guide complet, "Tattoo for Beginners to Intermediate : Un voyage de 30 jours vers la maîtrise du tatouage", il est essentiel de réfléchir au voyage que nous avons entrepris ensemble. Ce livre a pour but de vous doter des connaissances, des compétences et de la confiance nécessaires pour exceller dans l'art et le commerce du tatouage.

Embrasser l'art du tatouage

Le tatouage est une forme d'art ancienne qui a évolué de manière spectaculaire au cours des siècles. De la riche signification culturelle des tatouages traditionnels aux techniques de pointe des styles modernes, le tatouage est un domaine dynamique et en constante évolution. En tant que tatoueur, vous ne créez pas seulement de l'art visuel, mais vous faites également partie de l'histoire personnelle et des souvenirs de vos clients.

Les chapitres de ce livre couvrent un large éventail de sujets, notamment l'histoire et la signification culturelle des tatouages, les aspects techniques du tatouage et l'aspect

commercial de la gestion d'un cabinet de tatouage prospère. Chaque section a été conçue pour vous fournir des informations détaillées et pratiques que vous pouvez appliquer directement à votre travail.

Maîtriser les techniques et développer les compétences

Nous avons abordé des techniques essentielles telles que le travail au trait, l'ombrage et l'application des couleurs, en soulignant l'importance de la pratique et de l'apprentissage continu. Les techniques avancées et les spécialisations, telles que le réalisme, les recouvrements et les tatouages en 3D, ont également été explorées pour vous aider à élargir votre répertoire artistique et à offrir davantage à vos clients.

La pratique sur peau synthétique et sur modèle vivant a été mise en évidence comme étant cruciale pour le développement des compétences. Ces pratiques vous permettent d'affiner vos techniques, de gagner en confiance et de passer en douceur au travail sur de vrais clients. Comprendre le processus de cicatrisation, l'anatomie de la peau et les soins ultérieurs est essentiel pour garantir la longévité et la qualité de vos tatouages.

Le commerce du tatouage

Pour gérer une entreprise de tatouage prospère, il ne suffit pas d'avoir du talent artistique. Nous vous avons donné des indications sur la création de votre entreprise, la gestion des finances et des stocks, et l'établissement d'un prix juste pour votre travail. Les pratiques éthiques, le professionnalisme et les relations avec les clients sont essentiels à la création d'un cabinet réputé et prospère.

Pour se faire connaître en tant qu'artiste, il faut créer un portfolio convaincant, utiliser les médias sociaux et créer des réseaux au sein de l'industrie. L'apprentissage continu et la mise à jour des nouvelles tendances et techniques vous permettent de rester compétitif et pertinent dans ce domaine dynamique.

Perspectives d'avenir

Votre parcours en tant que tatoueur est un processus continu de croissance et de découverte. Les compétences et les connaissances que vous avez acquises dans ce livre ne sont qu'un début. Alors que vous continuez à perfectionner votre art, n'oubliez pas que chaque tatouage que vous créez est une expression artistique unique et qu'il aura un impact durable sur la vie de vos clients.

Restez passionné, continuez à apprendre et relevez les défis créatifs qui se présentent à vous. Le monde du tatouage est vaste et plein d'opportunités pour ceux qui sont dévoués et motivés par l'amour de l'art.

Nous vous remercions d'avoir entrepris ce voyage avec nous. Nous espérons que ce livre vous a inspiré, qu'il a enrichi votre compréhension et qu'il vous a fourni les outils nécessaires pour réussir dans l'art et le commerce du tatouage. Nous vous souhaitons de continuer à vous développer et à réussir à créer des tatouages magnifiques et significatifs.

www.ingramcontent.com/pod-product-compliance
Lightning Source LLC
Chambersburg PA
CBHW071452220526
45472CB00003B/770